U0076353

身懷絕技的高手

當孩子不愛讀書……

慈濟傳播文化志業出版部

親師座談會上，一位媽媽感嘆說：「我的孩子其實很聰明，就是不愛讀書，不知道該怎麼辦才好？」另一位媽媽立刻附和，「就是呀！明明玩遊戲時生龍活虎，一叫他讀書就兩眼無神，迷迷糊糊。」

「孩子不愛讀書」，似乎成為許多為人父母者心裡的痛，尤其看到孩子的學業成績落入末段班時，父母更是心急如焚，亟盼速速求得「能讓孩子

「愛讀書」的錦囊。

當然，讀書不只是爲了狹隘的學業成績；而是因爲，小朋友若是喜歡閱讀，可以從書本中接觸到更廣闊及多姿多采的世界。

問題是：家長該如何讓小朋友喜歡閱讀呢？

專家告訴我們：孩子最早的學習場所是「家庭」。家庭成員的一言一行，尤其是父母的觀念、態度和作爲，就是孩子學習的典範，深深影響孩子的習慣和人格。

因此，當父母抱怨孩子不愛讀書時，是否想過——

「我愛讀書、常讀書嗎？」

「我的家庭有良好的讀書氣氛嗎？」

「我常陪孩子讀書、為孩子講故事嗎？」

雖然讀書是孩子自己的事，但是，要培養孩子的閱讀習慣，並不是將書丟給孩子就行。書沒有界限，大人首先要做好榜樣，陪伴孩子讀書，營造良好的讀書氛圍；而且必須先從他最喜歡的書開始閱讀，才能激發孩子的讀書興趣。

根據研究，最受小朋友喜愛的書，就是「故事書」。而且，孩子需要聽過一千個故事後，才能學會自己看書；換句話說，孩子在上學後才開始閱讀便已嫌遲。

美國前總統柯林頓和夫人希拉蕊，每天在孩子睡覺前，一定會輪流摟著孩子，為孩子讀故事，享受親子一起讀書的樂趣。他們說，他們從小就

聽父母說故事、讀故事，那些故事不但有趣，而且很有意義；所以，他們從故事裡得到許多啟發。

希拉蕊更進而發起一項全國性的運動，呼籲全美的小兒科醫生，在給兒童的處方中，建議父母「每天為孩子讀故事」。

為了孩子能夠健康、快樂成長，世界上許多國家領袖，也都熱中於「為孩子說故事」。

其實，自有人類語言產生後，就有「故事」流傳，述說著人類的經驗和歷史。

故事反映生活，提供無限的思考空間；對於生活經驗有限的小朋友而言，通過故事可以豐富他們的生活體驗。一則一則故事的累積就是生活智

慧的累積，可以幫助孩子對生活經驗進行整理和反省。

透過他人及不同世界的故事，還可以幫助孩子瞭解自己、瞭解世界以及個人與世界之間的關係，更進一步去思索「我是誰」以及生命中各種事物的意義所在。

所以，有故事伴隨長大的孩子，想像力豐富，親子關係良好，比較懂得獨立思考，不易受外在環境的不良影響。

許許多多例證和科學研究，都肯定故事對於孩子的心智成長、語言發展和人際關係，具有既深且廣的正面影響。

為了讓現代的父母，在忙碌之餘，也能夠輕鬆與孩子們分享故事，我們特別編撰了「故事home」一系列有意義的小故事；其中有生活的真實故

事，也有寓言故事；有感性，也有知性。預計每兩個月出版一本，希望孩子們能夠藉著聆聽父母的分享或自己閱讀，感受不同的生命經驗。

從現在開始，只要您堅持每天不管多忙，都要撥出十五分鐘，摟著孩子，為孩子讀一個故事，或是和孩子一起閱讀、一起討論，孩子就會不知不覺走入書的世界，探索書中的寶藏。

親愛的家長，孩子的成長不能等待；在孩子的生命成長歷程中，如果有某一階段，父母來不及參與，它將永遠留白，造成人生的些許遺憾——

這決不是您所樂見的。

坐擁百寶盒

郭麗娟

國小二年級的時候，母親把裝中秋月餅的鐵盒子給我，盒蓋上嫦娥奔月的圖畫，成了我的枕邊故事，雖然祖母一再形容嫦娥長得多麼美麗，但是我還是喜歡搗藥的小白兔。這個鐵盒也成了我的百寶盒；紙娃娃、汽水瓶蓋、賀卡、照片……，每一樣收納的物品都是一個成長故事。

當我重新改寫曾經採訪過的藝術家的成長故事，讓所有的父母可以和孩子分享，或者讓孩子自己閱讀時，彷彿坐擁另外一個充滿驚喜的百寶盒。

製鼓藝師王錫坤，三十歲才開始學習製鼓，雖然學習環境又髒又臭，還因為施力不當造成工作傷害，但是他勇於突破傳統，不僅將鼓提升為藝術品，也讓全世界聽到台灣的鼓聲。

已經是國際知名的木雕藝師吳榮賜，因為準備一篇演講稿，知道自己的不足後，四十五歲才開始讀國中補校，連同讀高中補校都保持全勤，甚至考上大學，今年剛剛完成碩士學業，他的求學精神堪為典範。

原本健康強壯的林宥辰，因為一場意外，失去雙手也失去聽力，但是他勇於面對生命所遭逢的不幸，用嘴咬筆，勤練書法與繪畫，成為知名的口足畫家，甚至將生命的苦難轉化為大愛，為罹患癌症的朋友，書寫佛經撫慰心靈。

殘而不廢的聾啞雕塑家林良材，遇到一位願意教他法文的法國人，終於實現到國外進修的願望，並大膽地從繪畫轉入雕塑，敲擊出屬於自己的生命節奏。

創作從來沒有人嘗試過的藝術領域，需要勇氣，更需要傻勁；精雕藝師吳卿，雕刻木雕史上所沒有的透明作品，將蟬翼厚度挖到只有報紙的三分之一；為了讓平面的紙立體鮮活，紙雕創作者吳靜芳，無

數個深夜獨自在燈下捲紙、折紙；蛋雕藝師關椿邁花了七年的時間實驗，終於成功的在蛋殼上雕刻；用來鋪路的柏油，到了畫家邱錫勳手中，成了作畫的材料，還受邀出國示範教學。

這些藝術創作者，儘管在創作過程中遭逢挫折與困難，但是他們憑著決不輕言放棄的決心與毅力，在各自的藝術領域裡，開出最璀璨的花朵，因為對他們來說，天底下沒有不可能的事。

希望藉著這些藝術家的故事，幫我們的孩子打開教科書以外的另一隻眼睛，認識更多，看得更遠；培養對藝術的認知，讓藝術融入日常生活，激發創作的潛能。

謹以此書，獻給為我講過無數枕邊故事的祖母和母親。

目　錄

48
④
跟螞蟻做朋友——精雕藝師吳卿

38
③
在方寸間遊戲——佛像篆刻吳大仁

28
②
雕鑿寂靜世界的繽紛——雕塑藝師林良材

18
①
讓全世界聽到台灣的鼓聲——製鼓藝師王錫坤

8
作者序
坐擁百寶盒　郭麗娟

2
編輯序
當孩子不愛讀書　慈濟傳播文化志業出版部

58
⑤
四十五歲的國中生──木雕藝師吳榮賜

68
⑥
「泡麵公主」──紙雕世界吳靜芳

78
⑦
玩泥巴高手──陶塑藝師李幸龍

88
⑧
神雕手──國寶級木雕藝師李松林

98
⑨
口繪天地──口足畫家林宥辰

108
⑩
小小年紀去學藝──交趾陶藝師林洸沂

168	158	148	138	128	118
16	15	14	13	12	11

16 用植物染出炫麗世界——植物染專家陳姍姍

15 刀劍傳奇——鑄劍藝師陳天陽

14 知「竹」常樂——竹編藝師張憲平

13 神明服裝的裁縫師——神衣刺繡宜蘭金官繡莊

12 為柏油變身——柏油畫家邱錫勳

11 做帽子給神明戴——銀帽藝師林啓豐

228
㉒
晶瑩剔透的無相境界――琉璃創作楊惠姍

218
㉑
自然圓融的生活美學――雕塑大師楊英風

208
⑳
向「不可能」說不――藝術創作黃銘哲

198
⑲
雕出木頭的神情――木雕藝師黃國書

188
⑱
手工搥製墨飄香――製墨藝師陳嘉德

178
⑰
突破傳統的巧思――錫器工藝師陳萬能

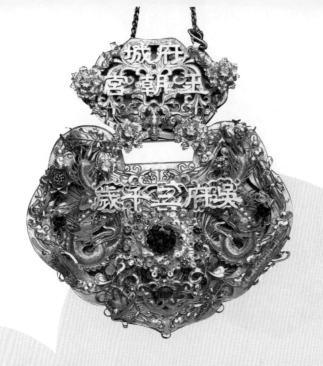

故宮朝城

吳府宮千歲

288
28
如履薄冰的絕技——蛋雕藝師關椿邁

278
27
如膠似漆的熱情——漆器藝師賴作明

268
26
放大鏡底下的世界——毫芒雕刻蕭武龍

258
25
讓頑石迸出生命——石雕創作鄧廉懷

248
24
重現古釉神韻——釉藥專家蔡曉芳

238
23
高溫中的耀眼光彩——用岩礦土塑佛的廖明亮

308

30

一分巧思在葫蘆——瓠雕藝師龔一舫

298

29

青春夢想敲啊敲——金工藝師蘇小夢

讓世界聽到台灣的鼓聲

——製鼓藝師王錫坤

　　無論是民俗廟會的熱鬧陣頭，或是國家劇院裡表演的優人神鼓、蘭陽舞蹈團等藝術表演，都少不了一種重要的樂器——鼓。

　　鼓的種類可以分為：台灣獅鼓、廣東醒獅鼓、大鼓、扁鼓、堂鼓、鳳陽花鼓、腰鼓、排鼓、八角鼓和板鼓。

　　台北縣新莊市有家堆滿鼓桶的店，鄰近馬路邊；製鼓藝師王錫坤，就在來來往往的嘈雜車陣中，認真地以鼓槌調音，額

頭的汗珠大顆小顆地滴下來。

王錫坤的父親王阿塗，是國內很出名的製鼓師傅，在製鼓界相當受尊重。但是，他一直覺得，製鼓在社會上是卑微的行業；加上一九六〇年代以後，台灣產業由農業轉型為工業，許多製鼓師傅紛紛轉向工資較高的行業，需要大量人工的製鼓業逐漸出現斷層。所以，父親希望他們好好讀書，從來不讓他們參與製鼓過程。

由於製鼓時需要敲敲打打，為了不影響鄰居安寧，父親都利用白天做鼓，夜深人靜的夜晚則製作嗩吶；既可專心，也不

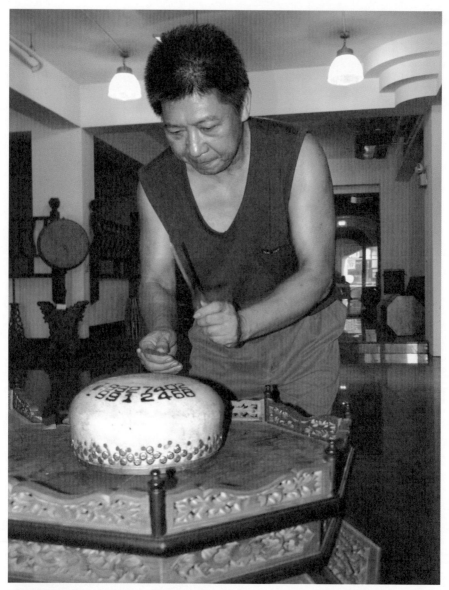

王錫坤演奏他最喜愛的板鼓。（鄭恒隆 攝）

會打擾別人休息。

王錫坤記得，以前製作嗩吶需要鑽孔、焊接，因此得生起炭火、燒紅烙鐵；國小寒暑假時，他會陪在一旁幫忙照顧炭火。父親喜歡靜，靜的時候音高、音色才抓得準。以前，晚上九點就很安靜了，父親便從晚上九點開始做到天亮；清晨五點，父子倆再一起去喝麵茶、吃早餐。

天有不測風雲，人有旦夕禍福；有一天，父親突然病逝，一身的製鼓技藝也隨著埋入土裡。王錫坤除了遵照父親的遺願，繼續讀書——晚上就讀淡江大學工商管理系夜間部，白天

就在店裡幫忙，但僅限於一些雜務，沒有實際製鼓。

直到三十歲那年，他不忍心看著父親打下的基業就這樣技藝失傳、「响仁和」的招牌不保。他終於決定放棄從商，要繼承父親的衣缽，以製鼓為終生職志。

王錫坤開始摸索製鼓技巧；以前雖然看過父親操作各種流程，但親自動手做才知道根本是兩回事，每一個過程都有很深的學問。他第一次「燙牛皮」時，就把整張皮都燙熟了。不但「燙牛皮」有學問，「削牛皮」也不能含糊。削牛皮所用的刀必須非常銳利，才能將牛皮削得厚薄恰到好處；如何磨出一把鋒

利的刀，王錫坤就花了兩年練習，才抓到竅門。「削牛皮」完全靠人工，必須忍受濃濃的牛腥味和血污，這樣的工作真是又髒又累。

鼓皮做好了，還要與鼓桶緊密結合，稱為「繃鼓」。繃鼓的過程，必須相當有耐心，緩慢地循序漸進；要用千斤頂撐高一下、放鬆一下，慢慢修正鼓面的圓弧度。

繃鼓完成後，為了鬆弛並軟化鼓皮，必須「踩鼓」；目的是調整鼓皮的鬆軟程度，以維持鼓聲音質的穩定性。他曾經在踩鼓皮的時候，單腳出力踩下時沒有看準，不小心從鼓上跌落

地面，腳踝嚴重扭傷，但他仍然每天忍痛製鼓。

他一方面找出父親當年的手藝訣竅，一方面承續父親的「响仁和鐘鼓爐廠」。由於父親過世後，客戶大量流失，舅舅又自己開店，讓他剛開始經營時更加困難；在學習製鼓技巧的同時，還要親自開車一家一家地發宣傳單、拜訪寺廟，積極開拓客源。幸好，父親曾經教過的一名徒弟回來幫忙，才慢慢上軌道。

經過兩三年的磨練，他已經能夠獨立製鼓。雖然削牛皮的刀還無法磨得很鋒利，鼓皮也無法削得厚薄適宜，讓他備感挫

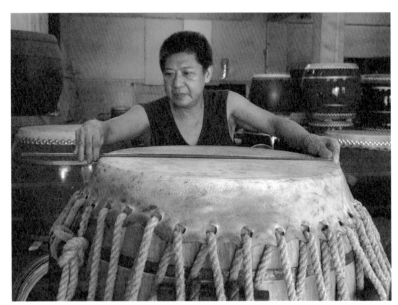

王錫坤仔細丈量鼓面圓周尺寸。（鄭恒隆 攝）

折；但是，每當他懊惱不已時，就想著尼采（Friedrich W. Nietzsche, 1844-1900）說過「受苦的人沒有悲觀的權利」來鼓勵自己，咬緊牙根，繼續打起精神，想辦法解決難題。

因為訂購對象大多數與宗教有關，讓他走遍台灣各大佛寺廟宇。他很感慨地說：「現

在台灣的佛寺廟宇，無論建材或所需的木雕、石雕、銅爐，幾乎都從中國進口，唯一看得到的台灣工藝品只剩下鼓了。」看到這樣的情形，他更加警惕；除了要求完美品質外，也在鼓身增加裝飾性，朝藝術化發展。

幾年前他為新莊市思賢國小製作八角鼓。八角鼓的難度在於鼓桶上的每個角，要將釘子釘上去時，鼓皮會往上縮；所以，在「角」的位置上要塗上一層蠟，才能將鼓皮固定住。

王錫坤對鼓的努力與執著，獲得各界的肯定與讚賞；不但深獲各類表演團體所喜愛，國內外佛寺廟宇也都指名使用他製

作的鼓。他三十歲才開始學習製鼓，只為了延續父親的技藝；雖然遭逢很多挫折，但是他的努力和創新，讓全世界都聽到台灣的鼓聲。

雕鑿寂靜世界的繽紛——聾啞雕塑家林良材

國內知名的聾啞雕塑家林良材，一出生就與聲音的世界隔絕，只能靠比手畫腳跟他人溝通，在手語教育不普遍的台灣社會，要讓人透過肢體語言瞭解他的想法很不容易；因此，常常被同伴嘲笑，童年過得既寂寞又孤單。他轉而欣賞山川田園的美，觀察昆蟲、鳥類彼此之間的差異，並把它們畫下來，從繪畫中獲得許多樂趣。

十歲時，父親送他到盲啞學校讀書。由於喜愛繪畫，經常

代表學校參加

全國繪畫比

賽，高中以第

一名成績畢

業，保送國立

藝專西畫組，

跟隨國內繪畫

界老前輩學

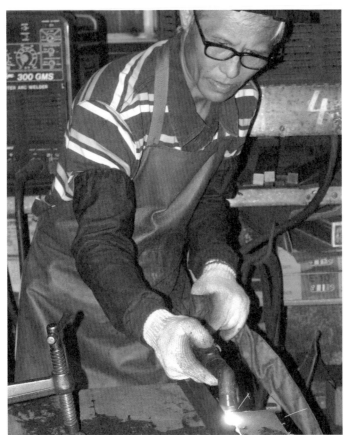

殘而不廢的聾啞雕塑家林良材，不因天生的缺陷感到自卑，以生鐵、銅板作為創作素材，引領人們走入寂靜世界，聽見聲音。（鄭恒隆 攝）

習。

畢業後，他經營外銷畫、鑑賞古董、立志當專業畫家。當他告訴家人希望出國進修時，家人覺得，他又聾又啞，怎麼可能獨自在國外生活呢？沒想到，最後幫助他完成心願的，竟然是一個萍水相逢的法國人。

原本在巴黎第七大學教書的畢安生，因為喜歡東方文化，自願到台灣大學當交換老師。一九七九年，林良材和幾個聾啞朋友在咖啡廳聚會，彼此之間比手畫腳；畢安生覺得很好奇，就過來和他們聊天。隔了幾天，他就請人打電話給畢安生，希

望跟他學習法文；答應教他法文之後，畢安生還特地學習手語，以便跟他溝通。

學了三年多之後，畢安生開始幫他寫推薦信、申請學校，卻遇到相當多阻礙。

法國的藝術專科學校規定很嚴格，超過二十七歲就不收；比利時的布魯塞爾皇家藝術學院雖然也有年齡

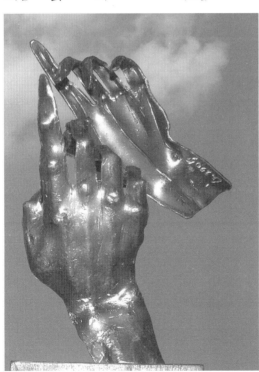

手／2005／銅（鄭恒隆 攝）

限制，但是，他們很欣賞林良材的作品，並認為聾啞人願意去念書很不簡單，就破例收他。

一九八四年，三十八歲的他，終於出國到比利時布魯塞爾皇家藝術學院讀書。由於學校並沒有提供手語翻譯，上課時同學會幫忙做筆記給他看；還好，大部分是創作課，他就揣摩老師的意思。

自畫像／2005／油畫（鄭恒隆 攝）

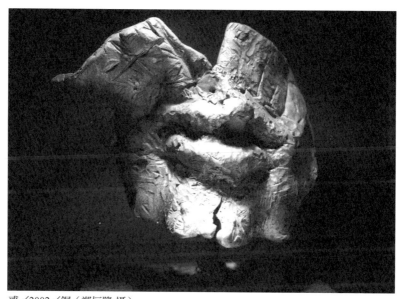

惑／2002／銅（鄭恒隆　攝）

他原本主修油畫，一年後大膽轉攻雕塑，並選擇生鐵作為創作素材。用生鐵雕塑，必須忍受嘈雜的環境，還要耗費體力切割、敲擊、扭曲、焊接，才能夠完成一件作品。對別人來說，可能是件苦差事，但對從小失聰的他而言，更能專注投入。

創作過程中，雙眼曾被四處迸濺的火花灼傷、也曾被反彈的鐵板擊傷；燒紅的鐵片多次直接掉落手臂，使皮膚嚴重灼傷；用力槌打鐵片時，因施力不當，導致拇指韌帶受傷。雖然傷痕累累，都無法阻止他繼續創作。

一九八九年，他以第一名成績畢業，同時獲得比利時皇家美術學院獎，作品也被學校與布魯塞爾美術館典藏；一九九○年，獲選創作歐洲六四民主紀念碑「自由火炬」，贏得比利時藝壇的尊重。即使在異邦獲得這麼多榮耀，他還是決定回台灣。

命運之神似乎喜歡和他開玩笑；四十五歲才當爸爸，大女兒卻跟他一樣先天重度聽障。面對大女兒的缺陷，曾經讓他相當沮喪。小時候他錯失學習唇語的機會，現在大女兒還來得及，他的妻子便親自教導女兒學習唇語。如今，大女兒已能用一般的口語表達及溝通，而且遺傳了他的藝術天分，考上學校的美術班。

有了家人的支持與鼓勵，他的作品增添了兩性柔情以及帶有東方哲思的殘缺雕像，與在比利時那段時期的焦躁、矛盾、滄桑大大不同。

以往他的雕塑作品幾乎都沒有「臉部表情」。十年前，在朋友引領下接觸佛法，皈依聖嚴法師，開始學習打坐；佛教對「成住壞空」的闡述，讓他深有體悟，也坦然悅納先天的缺陷，繼而轉化為作品，不同於以往純粹以動作與體態的表現，取而代之的是一種內斂、萬般諸緣了然於心的內在省悟。

他的藝術創作從繪畫到雕塑，始終環繞在「人」身上，一系列以「人」為主的雕塑，

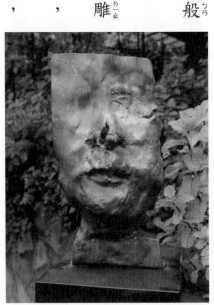

觀止／1996／銅（鄭恒隆 攝）

一次又一次觸探「人」的內心與外在，他寫道：「藝術家應該跟一般人一樣，要能體驗一般人的生活，沒有體驗生活，就沒有真正的藝術。」筆跡力透紙背，言明他對「人間」的熱愛。

林良材不因天生的缺陷感到自卑，反而努力學習，跨過天生聾啞的宿命柵欄，以生鐵、銅板作為創作素材，雖然創作過程經常受傷，但是他決不輕言放棄，經由搥擊、燒灼、切割、扭轉，成為有生命力的藝術創作，引領人們走入寂靜世界，聽見聲音，也敲擊出屬於自己的生命節奏，他殘而不廢的精神更值得人們學習。

在方寸間遊戲

——佛像篆刻吳大仁

印章，通常是刻上自己的名字，有些人會刻上自己喜歡的句子，印在自己喜愛的書本上；其實，印章也可以刻佛像，還可以刻十二生肖等各種動物的圖案呢！

走進篆刻老師吳大仁的工作室，牆壁上掛著觀世音菩薩的畫像，線條素雅；長桌上擺著各式各樣、大大小小的佛像篆刻印章，表現出佛教徒自由自在與動靜兼具的生活智慧。

吳大仁從小就喜歡讀書，卻因為家境貧困，無法讓他繼續升學；當時他的姑姑在高雄縣佛光山服務，祖母也篤信佛法，就安排他到佛光山讀書。雖然小小年紀的他對於佛法不是很懂，但是，可以繼續讀書卻讓他興奮不已。十四歲在張清先生及六舟居士啟蒙下，開始學習刻印。

對一個十幾歲的初學者來說，沒有經濟的援助，根本不能購買好的刻印石材。剛開始，他用石膏灌成印材練習。石膏印章的缺點是，沾上印泥後，印泥很快地就被石膏吸去大半，印出來的顏色總是太淡；後來，他便改用大理石練習刻印。

但是，適合篆刻的石材，硬度不須像大理石那麼硬；所以，久而久之，他練就出一手好腕力。由於當時從事篆刻工作的人相當少，篆刻工具與篆刻書籍也不容易買到，他只好自己磨雕刻刀，慢慢摸索。

在佛學院除了學習佛學

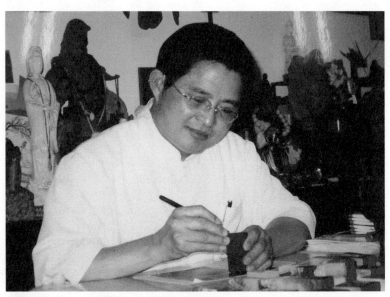

吳大仁樂在方寸之間弘揚佛法。（吳大仁 提供）

課程外，還有王宗岳先生教授書法課程。每次一到午休時間，同學都趴在桌上休息時，吳大仁仍然認真地臨帖練字；經過兩年的苦練，書法字體逐漸奠定自己的風

1. 禪定。
2. 觀音大士。
3. 真實不虛。
4. 如暗遇明。

（吳大仁提供）

格。為了擴展藝術領域，他拜王廷欽先生為師，學習水墨畫。

一九七二年，翁文煒先生受聘到佛光山擔任藝術顧問，吳大仁擔任他的助手，兩個人便結下日後的師生情緣。

一九七七年，吳大仁從佛光山叢林大學畢業，留在佛光山東方佛教學院教了兩年書。二十幾歲的他，對於自己的未來該如何安排感到迷惘；他不知道，應該像一般人所期許的，找個固定的工作，安安穩穩過日子？還是投入自己所喜愛的藝術創作？

他將心中的迷惑告訴翁文煒老師；翁老師告訴他：「只要

抱定決心，看得淡泊，就可以走藝術的路。」於是，他決心投入自己所喜愛的藝術創作，並正式拜翁文煒為師，學習佛教人物工筆畫，為日後佛像繪畫紮下基礎。

一九八〇年，他離開佛光山來到台北，受聘到圓山飯店附近的劍潭海外青年活動中心教授書法。在教授的過程中，讓他體悟到：佛法雖然博大精深，但在教學時，若只是以佛經角度來詮釋，學生較不容易接受，甚至會排斥；假如用藝術的方式來傳達呢？

心念一轉，便在一九八三年開始嘗試「佛像篆刻」，在方

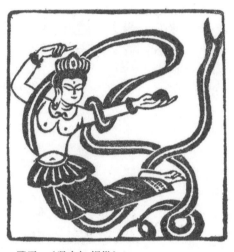

飛天。（吳大仁 提供）

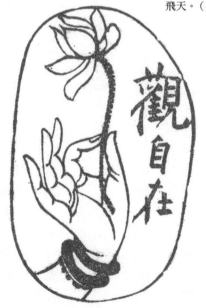

觀自在。（吳大仁 提供）

從事佛像篆刻，除了要有很好的眼力和一雙巧手外，心境好

寸之間弘揚佛法。他所刻的佛像，線條細緻，法相慈悲莊嚴，不僅提昇篆刻藝術的價值，也樹立個人的獨特風格。

壞更直接影響作品的品質。他喜歡在夜深人靜時，點一炷清香，禪坐片刻後才開始刻印。篆刻也是練習專注的好方法。有時候，他刻極小的印章時，由於一心專注，一筆一劃看得相當清楚；刻完後，心情放輕鬆了，反而看不清楚剛剛才刻好的字。這讓他體會到「萬法唯心造」的道理：只要專注，就可以打開心眼，看得更

禪定。
（吳大仁 提供）

清楚、更透徹。

除了書法、篆刻外，他的繪畫作品也相當多。觀音菩薩是他臨摹最久的對象；他常以暢快幾筆帶過衣飾，神韻特質自然流露，而且用色素雅。他說：「一件好的藝術創作，可以引發人類本性上對真、善、美的喜愛。」

雖然在藝術上已有成就，但是他並沒有忘記關心鄉里、回饋社會。他為了推動幫助即將去世的人能夠安詳往生的「臨終關懷」，捐出一百多件作品義賣，當作蓮花臨終關懷基金會基金。而在他所住的社區，曾發起「社區七百歲大展」，邀集十

位七十歲以上的學生，為他們辦展覽出版畫冊；希望藉這樣的

活動，影響全家人都來學書畫，達到全民生活藝術化的目標。

從小接觸佛法，讓吳大仁學會慈悲喜捨。靠著不斷地拜師

學習，紮下很好的藝術基礎，讓他可以藉由篆刻藝術弘揚佛

法，而且積極走入人群關懷社會；在小小的篆刻空間裡，實現

他的理想和對人們無限寬廣的愛。

和螞蟻做朋友

—— 精雕藝師吳卿

遼闊的嘉南平原，一望無際綠油油的稻田，按照時令散發淡淡的稻花香味。國內知名的精雕藝術家吳卿，蹲在地上，兩眼發直地緊盯泥地，看著地面上的一條黑線；正確的說法是，看著那一列正努力搬運食物回巢的黑螞蟻。

吳卿，以螞蟻雕刻聞名。他從小生性好玩，曾經整個學期都不去上學，每天看連環漫畫、邀同學偷摘水果，完全不受約

店學習木雕。

十七歲就開始在台北的家具莊做店員、食品工廠當作業員。後來他決定放棄求學，

作；曾經在印刷廠送稿、布

給自己一年的時間到台北工

面的世界感到好奇，便決定

報考國立藝專，但是又對外

束。國中畢業後，原本想要

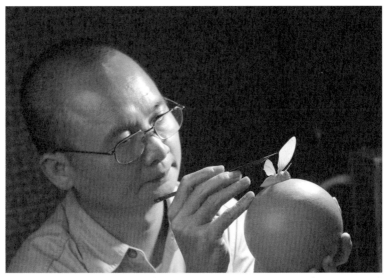

吳卿勇敢地挑戰透明木雕創作。（鄭恒隆 攝）

十九歲時第一次到台北故宮博物院參觀。看到翠玉白菜、

象牙球、核舟記等傳統精工細雕時，就在心裡許下心願：「我

的雕刻作品，有一天也要被收藏在故宮博物院。」

有一回，他到河堤散步，看到一粒小白球一直在移動，便

好奇地去看看；原來，是幾隻螞蟻正合力搬運一顆壁虎蛋，向

著九十度的斜坡緩緩爬昇。小小的螞蟻竟然能夠合作抬起那麼

大的壁虎蛋，這種團隊精神讓他非常感動；加上螞蟻優美、精

巧的外形，讓他決定雕刻螞蟻。從此以後，他就開始拿著放大

鏡到處找螞蟻。

為了專心創作和觀察，他用壓克力盒子養了一窩幾百隻外號叫做「黑武士」的黑螞蟻，模樣很可愛，跑起來速度很快。

吳卿仔細觀察後，發現牠們跟人一樣，會高興也會生氣。牠們很喜歡吃葡萄皮，如果久一點沒有清洗盒子，葡萄皮因而發酵，牠們吃了以後就會像喝醉一樣，走路的樣子還會東倒西歪。

剛開始雕刻螞蟻時，因為沒有經驗，所以一直失敗；後來花了兩個多月，才完成第一隻木雕螞蟻。他總共用了七年的時間，完成二十五件精細的木雕螞蟻作品。

一九八四年，他在台北市立美術館發表第一次「木雕螞蟻個展」，大家對他精細的雕刻技巧與觀察入微的工夫，相當讚賞與肯定。但是，為了辦展覽，他把所有的田地都賣掉了，親人擔心他只雕刻螞蟻，把田賣了以後怎麼生活？但是吳卿認為，有意義的事就該全心全力投入；就是這樣的決心，支持他繼續藝術創作。

除了螞蟻之外，他還嘗試雕刻熊蟬。木雕歷史上，從未有過透明的木雕作品；他一試再試，把傳統雕刻刀稍加改良後，才將蟬翼的厚度挖到只有報紙的三分之一。這隻有著透明翅膀

金雕——蝴蝶蘭。（吳卿 提供）

的熊蟬木雕，在故宮博物院現代藝術館展出時，再度引來藝術界的讚美。

為了追求完美，他還挑戰木雕史上從來沒有出現過的「膚質」表現，也就是在木雕表面完全呈現人類皮膚的毛孔紋質感。一九九二年，他請攝影師拍下他與一塊黃楊木原木的圖片，然後以長達兩年的時間用圖片記錄下雕刻過程；皮膚質感和細紋完全依照自己的面貌雕刻，就連眼球的網狀線條，也是一條條割出瞳孔周邊的網狀線條。

創作木雕的同時，吳卿也嘗試用脫臘來製作銅螞蟻和銀螞

蟻。

一九八九年，一家貴金屬公司提供黃金，委託他製作金雕藝術品，他終於可以盡情發揮金雕創作了。

吳卿不但使用九九九純金為材料，還直接使用純金「走水」接合；所謂「走水」，就是讓純金在攝氏一千兩百度的高溫下局部結合，可使作品表面均勻完美。雖然親自「走水」組合時，手臂曾被一千兩百度的高溫燒傷兩次，但是他的這項嘗試，開創了金雕藝術的新領域。

一九九三年，吳卿的願望終於實現，台北故宮博物院首度破例典藏在世藝術家的作品。這件「瓜瓞綿綿」作品，在三株

大小苦瓜間，爬
滿兩百三十八隻
和真的螞蟻一樣
大小的金螞蟻，
還有循花香飛來
的蝴蝶、在花葉
間沉思的螳螂，
瓢蟲、果蠅、蟬
也穿梭其中；他

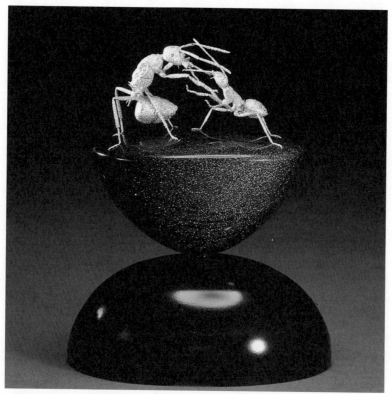

金雕——親情。（吳卿 提供）

以寫實的手法，表現出自然界一個小角落裡生命滋長的熱鬧景象。

吳卿靠著自我學習和不放棄的決心，一再嘗試與創新，遭遇很多次的失敗，卻都能一一克服。雖然創作時非常辛苦，但是他的藝術成就卻讓人敬服，也為他自己找到生命的出口。

四十五歲的國中生

——木雕藝師吳榮賜

木雕藝術家吳榮賜，四十五歲才開始讀國中，精采的求學過程，酸甜苦辣點滴在心頭，就像他學習木雕的過程；二十三歲拜師學藝，極具戲劇性的學藝、娶妻情節，就像電影《小城故事》的真實版。

而故事的起點，要從那個喜愛畫畫的果農小孩說起。

吳榮賜的父親是蕉農，他從小在泥地與大自然揉和的環境

中成長，擅於觀察、記憶的他，將樹的姿勢、果實的樣子都畫在練習簿上；塗鴉過程中，他愛上畫畫，連老師都誇讚他有繪畫天分。

國小畢業後，父親希望他學一技之長，他原本想要學畫電影看板，但父親希望他學打鐵，後來他想學木雕，父親卻不同意。有一天晚上，他夢見自己手持雕刻刀刻了一尊觀音；雖然他從來沒有拿過雕刻刀，但是這個夢堅定了他學木雕的心意。

於是，他偷偷地跑到新竹當木雕學徒。幾年後，為了學習真工夫，他決定到台北尋師。

潘德師傅知道他已經二十三歲，便告訴他，通常木雕學徒都是從十四、五歲開始學起；以他的歲數，手骨較硬，不見得學得成。他趕緊回答：「我會打拚學！」潘德只好勉強讓他留下來學習。

他從早到晚仔細觀察

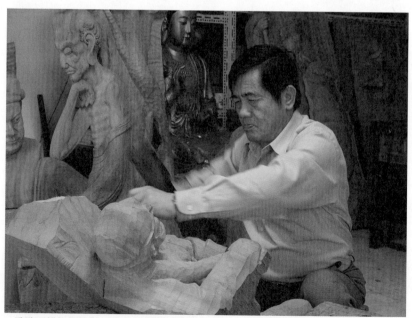

孜孜不倦的吳榮賜，五十八歲終於獲得碩士學位。（鄭恒隆 攝）

師父如何雕刻；晚上收工，師兄弟們去看戲、逛街時，他仍抱

著木頭猛刻；夜深人靜，大家都入睡了，他還在燈光下一刀一

刀地刻；有時刻到大曚曚亮了，還不肯停止。

一九七一年，台北迪化街上的「霞海城隍廟」重修，委請

潘德負責佛像雕刻，當時有個不成文的規定，就是不准拍照，

甚至連現場描繪都不被允許，所有佛像的容貌、坐騎、手印、

法器，都要牢記在心。這時候，他過目不忘的本事派上了用

場；只要師傅擺出姿勢，他就能記住神情姿勢，然後鮮活地刻

在木頭上。

短短六個月的學藝，潘德對他刮目相看，不僅傾囊相授，還把最疼愛的女兒嫁給他。一九七六年，他開設「讚山佛具店」，有了自己的店面，並以高超技藝在佛雕界受尊重。後來當選「台北縣佛具工會理事長」，開始交際應酬、喝酒，不但荒廢了技藝，還負債數千萬。

為了還清債務，他重新拿起雕刀，全台各地幫人打粗胚，從此全家過著半遊居的生活。手中的雕刀從早上八點握到晚上十點；收工後，手掌幾乎張不開。後來在漢寶德鼓勵下，他慢慢形塑自己的風格。一九八六年，在台北「春之藝廊」推出個

展，展出「立體群像」雕刻，證實他的天分與努力。

一九九三年，文建會將他的作品送給法國巴黎第七大學的班文干教授，具有濃厚民族色彩及充滿渾厚生命力的木雕，深深吸引喜愛東方藝術的班文干，並積極安排他到法國郭安博物館、比利時蒙特瑪琍博物館展出；這不但是他個人藝術生涯的榮譽，也是台灣藝術界的盛事。

雖然回學校讀書的想法時常浮現，卻總是少了一點付諸實現的動力。直到在法國郭安博物館的展場上，為了「藝術家致辭」的講稿幾乎失眠，上台後卻短短五分鐘就講完，其他的藝

評家，論起他的藝術成就都

侃侃而談，欲罷不能，而且

都是一些他聽不懂的專業術

語，讓只有國小畢業的他感

到相當尷尬。回國後，他終

於揹起書包上學去；那一

年，他已經四十五歲了。

從國中補校到高中補

校，整整六年都保持全勤。

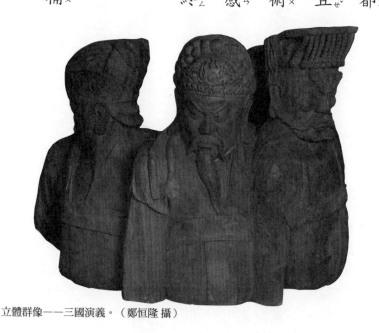

立體群像——三國演義。（鄭恒隆 攝）

五十一歲那年，夾在一堆十八歲的應屆生中參加大學聯考。炎熱的七月天，手握2B鉛筆填寫答案卡，格子小到他幾乎看不見，老花眼鏡一再從冒汗的鼻梁滑落；好不容易放榜了，他考上淡江大學中文系。為了上學方便，他乾脆把工作室搬到淡水，轉個彎就到學校。

為了增強記憶，他每天回到家第一件事就是把課堂上的筆記，包括英文、日文，全部用毛筆重抄一遍，還拚老命跟同學一起考五千公尺跑步；年輕力壯的同學早就跑完，還在操場邊幫臉色蒼白的他加油打氣。

勇於「重新栽培」自己一次的吳榮賜，經過十幾年的苦讀，幾次險些「被當」的危機，二〇〇六年，五十八歲的他順利取得碩士學位。孜孜不倦，且不時將所學融會貫通後，呈現在木雕作品中，無論是求學歷程或木雕新作，他都帶給藝術界一次又一次的驚嘆。

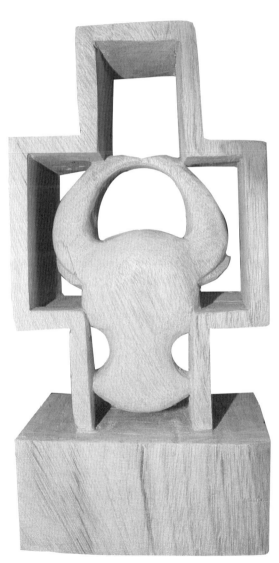

甲骨文雕刻——牢。（鄭恒隆 攝）

「泡麵公主」

—— 紙雕世界吳靜芳

每年只要到元宵燈節，小朋友最期待的就是生肖提燈；頑皮的小猴子、可愛的公雞、人見人愛的小狗等，這些提燈就是

為了從事喜愛的繪畫工作，吳靜芳吃了一整年的泡麵。（莊坤儒 攝）

立體紙雕。近年來，國內的紙雕藝術，在政府與紙藝工作者共同推廣下漸漸普及；在嘉義有一位默默推廣紙雕藝術的幕後功臣，就是年輕的紙藝創作者吳靜芳。

吳靜芳小時候不喜歡說話，連最疼愛她的父親想跟她說句話，她也會害怕得躲起來。由於害怕與陌生人接觸，所以也不喜歡出門；直到高中，母親要她到附近買瓶醬油，一想到要跟陌生的商店老闆接觸，她就找理由不去。這樣的童年，讓她很早就開始接觸文字與繪畫，每天都窩在房間裡看書；由於喜歡畫圖，高中就選擇需要訓練服裝畫的服裝科就讀。

一九八六年，大洋卡通公司在嘉義設立分公司，並且招考動畫員。三年的服裝畫訓練加上對畫畫的熱愛，她考上第一份自己喜愛的動畫員工作，開始接受卡通分格動畫訓練；當了幾個月沒有薪水的練習生後，才到台北總公司當正式動畫員。

她記得，當時的基本月薪是三千六百元。雖然借住在板橋姊姊家，但扣除每天往返台北的交通費後，剩下來的錢真的連吃飯都不夠；所以，她整整吃了一年的泡麵，同事都叫她「泡麵公主」。為了保住喜愛的工作，她根本不敢讓父母知道她在台北的生活情況；直到一年後公司開始接訂單，開始論張計

費，薪水才足以過活。

由於對動畫員的未來發展感到憂慮，加上對文字工作的喜愛，後來她便到兒童圖書出版社擔任文字編輯。有一次，美編人員買回國外的紙雕書籍讓大家欣賞；當時國內對紙雕這項創作還相當陌生，但書頁裡一件件美麗的紙雕作品，深深吸引她的目光。雖然出版社最後沒有用紙雕取代平面插圖，但紙雕藝術的美與創作空間讓她留下深刻印象。

一九九○年，她回到嘉義開設個人廣告設計工作室，便開始試著創作紙雕。當時紙雕創作在台灣才剛開始起步，市面上

並沒有教導紙
雕的課程，嘗
試者必須完全
靠自己摸索。

除了創作上難
以突破外，家
人的反對也困
擾著她；尤其
疼愛她的父

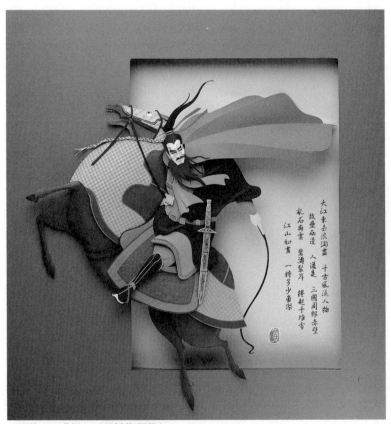

大江東去浪淘盡　千古風流人物
故壘西邊　人道是　三國周郎赤壁
亂石崩雲　驚濤裂岸　捲起千堆雪
江山如畫　一時多少豪傑

三國誌——曹操。（吳靜芳 提供）

親，更不忍心從小視力就不好的她，從事紙雕這種傷害視力的工作。

但是，堅持理想的她，不顧家人的反對，繼續研究紙雕

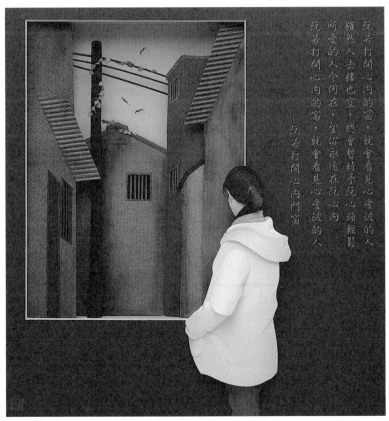

阮若打開心內的窗，就會看見心愛彼的人

雖然人去樓也空，總會暫時予阮心頭輕鬆

所愛的人今何在，望你永遠在阮心內

阮若打開心內的窗，就會看見心愛彼的人

——阮若打開心內門窗

台灣歌謠系列——阮若打開心內的門窗。（吳靜芳 提供）

創作。

一九九一年，她正式成立「風潮游藝房」，隔年在台中「卡迷紙藝世界」舉辦第一次紙雕個展，引起紙藝界的注意。她翻閱國外的紙雕書籍，發現「東方」系列的紙雕還沒有人創作。從小喜愛唐詩宋詞的她，就把自己對詩詞的體會化成紙雕作品，並在一九九四年發表「中國風情」系列；觸動人心的詩詞、典雅精緻的構圖，襯出濃濃的東方風情。她不僅將紙雕創作藝術化，並且成功地樹立了個人風格。

開過個展後，她很想擁有屬於自己的創作風格。

一九九六年，她參加美國「3D立體插畫國際大展」；在世界各國眾多優秀作品中，「山中聽松聲」勇奪銅牌獎，隔年再以「曾記來時路——秦俑」獲得銅牌獎。

「追尋」系列，充分展現對紙雕技法的挑戰，作品中的籐椅、太師椅、簑衣、魚簍、竹籃、門環，都像實物縮小版，讓人不禁想問，這是不是為實物所做的小模型？她說：「模型是三度空間的東西，可以由四面觀賞；但紙雕呈現的是二度空間的視覺效果，只能由正面或微側面觀賞，兩者完全不同。如果將一個三度空間的東西塞進二度空間裡，所呈現的角度會相當

怪異；作品中的椅子、簑衣編法和真實的椅子、簑衣一樣，但

角度和做法，卻是用紙雕的方式設計。」

她是國內唯一從事專業紙雕工作的女性。近幾年來，不僅

在國內巡迴展出，甚至到東京、香港、慕尼黑、紐約、哥斯大

黎加、尼加拉瓜等地參展，將台灣的紙雕藝術推向國際。

從無師自通、潛心摸索到揚名國際，這些心得吳靜芳並沒

有獨享。

除了到學校、文化中心、教師研習營等地做紙雕教學外，

她也將創作心得寫成書，出版《紙雕藝術創作》、《我的紙雕世

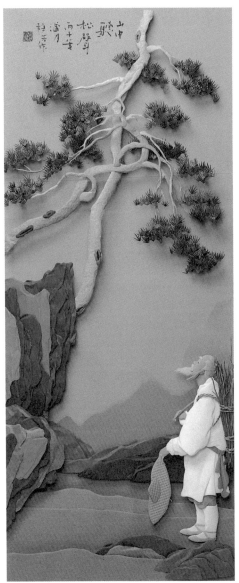

山中聽松聲。（吳靜芳 提供）

界》、《剪一畦思念的田》三本介紹紙雕創作的書籍，讓社會大眾認識紙雕，也在自己堅持的紙雕創作園地裡，開出美麗的花朵。

玩泥巴高手

——陶塑藝師李幸龍

想過自己長大後要做甚麼嗎？學生遇到關心自己的老師

時，就會希望當老師；作文成績拿到高分時，就幻想著能當作

家；吃到美味的食物，就想當個大廚師。陶藝家李幸龍，高中

讀的是美工科；他在課堂上，看到老師在轆轤的轉動聲中，竟

然把一團陶土做成一把茶壺時，就決定專修陶藝。

雖然在學校就決定以後要當個陶藝家，但是畢業後，卻面

臨到鶯歌找不到學習機會，回學校工廠實習被校工趕走的挫折；家人看他一直找不到適合的工作，逐漸懷疑他是不是真的適合從事陶藝創作。

面對各種壓力和迷惘，他始終抱持一分屬於年輕人的堅持和對陶藝的熱愛，繼續追尋自己的夢想。

一九八七年，他成立了「費揚古」陶藝工作室。他先從事生活陶器的製作，並選擇挑戰性最高的茶壺，一方面磨練技巧；一方面也能有收入來維持工作室。因為茶壺必須結合相當多配件，要做出既精密又細緻的產品，損壞率也比一般作品來

得高。

為了深入瞭解宜興茶壺為什麼擁有許多功能？它到底有哪些製作訣竅？李幸龍特地於一九九一年前往中國拜師學藝。這種孜孜不倦的學習精神，讓他所做的茶壺獨具民族特色，很多收藏家都很喜歡

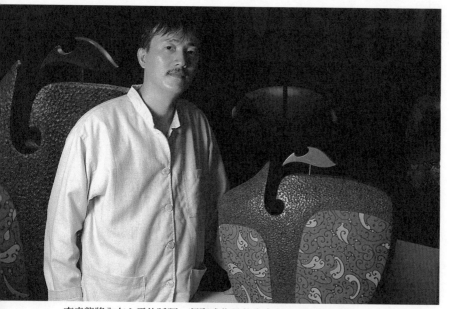

李幸龍將內在心靈的話語，凝聚成作品的生命力。（林格立　攝）

文字系列——書中歲月。（李幸龍 提供）

我的天空。（李幸龍 提供）

玄黑系列——龍。（李幸龍 提供）

他的作品。

作品受人喜愛之後，他的生活也逐漸趨於穩定。這時，他想到當初自己投入陶藝界的目的，是為了要藝術創作，並不是只為生活。但是，如果放棄茶壺的實用市場，專為藝術而創作，很有可能會再度面臨經濟上的危機；他左思右想，陷入難以抉擇的困境。

經過仔細地考慮後，勇於嘗試的他，握起一把陶土，告訴自己：「反正還年輕，如果闖不出名堂，再回頭仍有機會！」

就這樣，他從實用及裝飾性極強的小格局，步入現代造型

藝術的大格局。不論在色彩表現上、在紋飾運用上、甚至是在情感的表達上，都帶有強烈的民族色彩；並且運用屬於東方色彩的金黃、紅、藍、藏青等色調，綴飾出充滿東方情趣與本土特色的陶塑作品。

一九九五年，他想要更進一步運用其他素材和陶器結合，開創屬於個人的風格。第一個閃進他腦海的念頭，便是以陶器的質感，結合琉璃的亮麗。為了瞭解傳統琉璃的製作過程，他從台中到屏東山地門，向原住民學習琉璃珠的製作；後來因為琉璃和陶土結合上有困難，並沒有成功。

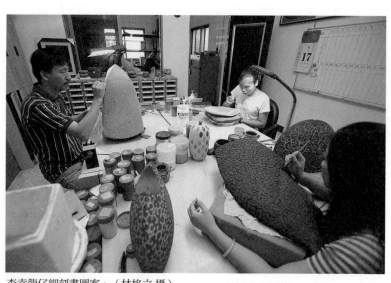

李幸龍仔細刻畫圖案。（林格立 攝）

他轉而尋求其它素材。這時，漆器光滑和溫潤的質感浮現腦海；於是，他決定跟隨「漆藝世家」賴作明老師學習製作漆器。經過一年多的學習，他的漆陶作品，讓陶土的質感完整呈現，他只是藉著漆來點綴、豐富陶土作品的視覺感受，並不是把漆當做外套，整個包覆陶土。

漆與陶的結合，首先要考慮到的是如何增加坯體的透氣孔，以加強漆的附著性。李幸龍在土的配方和燒成的方法上尋求解決之道。他發現，在土中多加熟料是最好的方法，熟料愈多、透氣性愈高；再將燒成溫度設定在一千兩百度左右，可以產生更多的透氣孔、更利於結合。一九九八年，他展出漆陶作品；在火與土

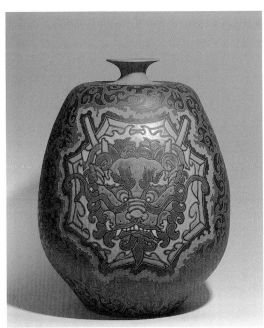

喚醒中國。（李幸龍 提供）

的融合下，展現陶藝與漆藝新生的力量。

從一九八八年獲台中縣第一屆美展第二名，到連奪五次民族工藝獎、一九九八年獲澳洲雪梨國際陶藝展「西普頓獎」、一九九九年獲第二屆傳統工藝獎「一等獎」、二○○二年作品獲邀於英國維多利亞國立博物館展出與典藏；十多年來，他參加無數次國內外大小展覽，創作力及獲獎率都相當驚人。對他來說，得獎除了作品受到肯定外，更積極地轉化為繼續創作的動力。

從事陶藝創作近二十年，他認為創作最重要的是觀念，占

作品百分之七十的生命力。陶藝是一項統合性的藝術創作，創作者不但拉胚、彩釉、繪畫、雕刻、窯燒要樣樣精通，為作品注入生命力及提昇作品的藝術性，都是創作者重要的課題。

每一種新的嘗試，他都全心投入，而且不怕困難、一試再試。雖然漆陶的創作非常成功，但是他仍然希望陶藝能夠與其它藝術結合。他認真地數著：琉璃、木雕、金屬、石頭……，各種沒有人嘗試過、甚至是不可思議的媒材結合，都吸引著這個勇於接受挑戰、求新求變、不忘追求夢想的陶塑工藝師，也讓人期待著他能再度呈現令人驚艷的新作品。

神雕手

—— 國寶級木雕藝師李松林

在國內知名的廟宇，例如鹿港的龍山寺與天后宮、三峽祖師廟、通霄媽祖廟、彰化孔廟、台中孔廟，都可以看到國寶級木雕藝師李松林的雕刻作品。他也是第一屆民族薪傳獎得主，木雕界人士都尊稱他一聲「松林師」。

李松林出生在木雕世家。他的曾祖父李克鳩，一百多年前從福建永春官林渡海來台，參與鹿港龍山寺的修建，從此定居

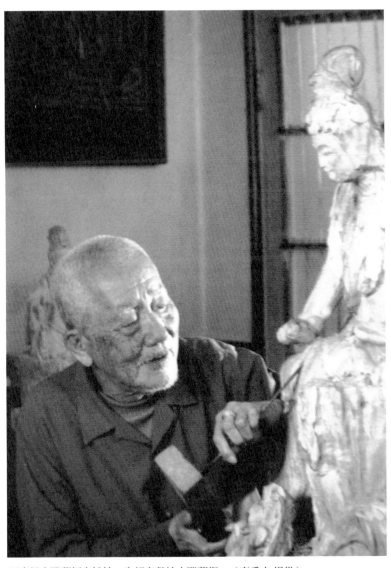

國寶級木雕藝師李松林一生都奉獻給木雕藝術。（李秉圭 提供）

在鹿港；一百多年來，代代相傳，李松林是第四代傳人。

十二歲就喪母的他，跟著二伯父學習雕刻。由於從小耳濡目染，雖然年紀小、腕力不夠，無法靈活運刀，往往因為求好心切，雙手經常受傷，但李松林刻出來的作品可不輸人。

十五歲第一次外出工作，就接到一件大工程，到鹿港首富辜家宅院工作（現在是鹿港民俗文物館）。在當時，有錢人家的家具都是請木工到家中丈量，依照屋宅設計，一桌一椅都是精雕細琢而成。

十八歲學成出師後，便跟隨父親和兄長參與鹿港龍山寺、

天后宮的修建工作。長年參與寺廟修建，使他得以不斷地在傳統中吸取經驗；早年在同伴間，他就以能自行「創稿」聞名。

民間工藝向來以具有傳統風格為特色，師徒相授地傳承，晚學者進入師門，著重的往往是技法上的學習；師父做甚麼，徒弟就跟著做甚麼。至於較高層次表達自己想法的作品，就必須靠自己學習體會；徒弟要青出於藍而勝於藍，「創稿」是很重要的一步。

早年，因為修廟風氣很盛，加上雕刻界高手很多，每個雕刻師傅都會私底下互相競賽誰的雕刻工夫最好。修廟的時候，

廟方會同時將工程發包給兩個單位，雙方各修建一堵牆，中間用塑膠布棚隔開，並且要在規定時間內完工；這種發包方式稱為「鬥牆」。

完工的時候，鄉鎮父老都會聚集在廟埕前，塑膠布棚一拉開，雙方功力馬上比出高下；因此，負責承攬工程的老闆，怕自己負責的工程雕刻技術輸人，便高薪聘請名師修廟。由於廟方的工程款根本不夠支付師傅的工資，常常要變賣田地來支付工資，只為了在布棚拉開時，贏得讚許。這種事在現代人聽起來，或許會覺得不可思議；但這些老前輩求好心切的精神，卻

羅漢。（李秉圭 提供）

是現代人所欠缺並值得學習的。

李松林將一生的心血與歲月投注在木雕上，在全國很多廟宇古剎，都留有他那唯妙唯肖的雕刻作品。以前他的身體還很健康時，會親自在鹿港龍山寺與天后宮，一一解說：哪一隻「太獅」原先是他的曾祖父刻的，後來他的父親加以修補。然後他又在父親所修補的「太獅」旁，加上一隻「少獅」。一間百餘年的古寺，記錄著李家四代的心血與執著。

在木雕題材中，他偏愛人物；由於長年參與修建廟宇，宗教題材的佛像也是他的絕活。他雕刻佛像，著重個性的詮釋；

他所雕的羅漢注重法力的表達，臉部表情不像一般的祥和神情，也沒有極度誇張的變形，表現羅漢入世的親和感，又有度人解脫苦厄的力量。

他的刀法乾淨俐落，從初雕胚模的大刀闊斧，到最後修飾時的精雕細琢，都是刻意反映人物精神。在技法上採用「粗中帶細」的手法，細部以刀銼打至平滑，粗略部分則刀痕斧跡猶存，一粗一細對比呼應，在一般民間雕刻相當少見。

兒子繼承衣缽後，他更能隨心所欲地創作，不但題材創新、詼諧，也展現更豐富的生活智慧。他晚年的代表作「人生

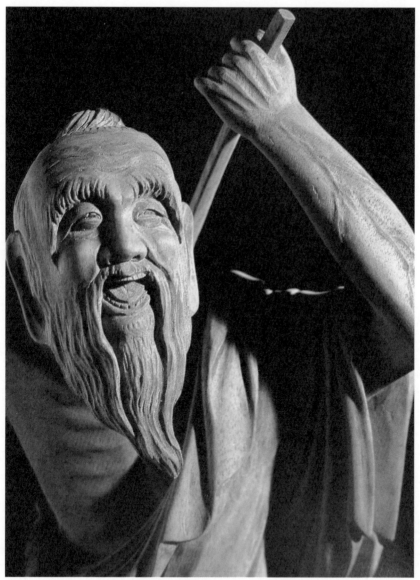

人生四暢——搔癢。（李秉圭 提供）

「四暢」：四位身穿寬鬆袍衣的老人家，個個歪歪斜斜，以最舒適的姿態，享受著搔到癢處的快感、掏到耳屎的驚喜；舒暢的表情，讓欣賞的人也感同身受。

鹿港龍山寺斑駁的樑柱，承載過多少世代的歷史，傾聽過多少善男信女的心事。這位受尊重的木雕藝師雖然已經去世多年，但是，他在師徒相傳的年代便心思靈巧地自己創稿，一輩子都奉獻給木雕藝術；他的作品讓古蹟廟宇增添神采，他的生活風範更值得現代人學習。

口繪天地

——口足畫家林宥辰

用手握筆寫字，對一般人來說並不困難；但是，用嘴巴咬筆寫字、畫畫，就必須花時間練習才行。原本身體健康的口足畫家林宥辰，在遭逢工地意外之後，不但雙耳全聾，也失去雙手，跟外界溝通的工具就只剩下「一張嘴」。

體格強壯的林宥辰，原本在台中擔任工地主任，負責協調、管理的工作。二十九歲那一年，他像往常一樣來到工地，

工作中突然遭到高壓電嚴重灼傷。送醫後，歷經麻醉、截肢、止痛，在迷迷糊糊中度過兩個多月，加上失去聽力，幾乎和世界隔絕。

後來從台中轉到台北，住進加護病房。雙手截肢、全身嚴重灼傷的他，在加護病房的治療中，最痛苦的是「藥浴」。因為他沒有手可以支撐身體，必須動員四名護士，將他的身體移到毛毯，然後四個人各拉一角，把他放入藥浴池；因為截肢，身體沒有平衡感，在藥浴池裡讓他感到相當驚慌。

一向健康的人突然要長期住院，還要忍受失去雙手和聽力

的痛苦，他曾經非常失落，甚至想要結束自己的生命。但是，在家人的照顧和鼓勵下，他慢慢走出「殘廢」的陰影。

意外發生後，長達三年的時間，歷經十幾次整形和植皮手術，他的身心飽受煎熬；休養幾年後，身體才逐

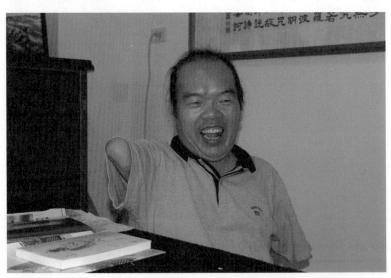

原本健康的林宥辰，突然失去雙手和聽力，但仍然樂觀進取。（鄭恒隆 攝）

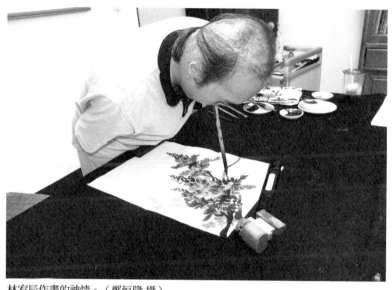

林宥辰作畫的神情。（鄭恒隆 攝）

漸恢復健康。

有一次，看到侄子在練習書法，他也想嘗試，就撐著重達三公斤的義肢拿起毛筆練習；寫著寫著，竟然寫出興趣來了。憑著一股傻勁，他一天往往寫上五、六個小時。

由於義肢實在太重，他便嘗試「用口拿筆」。剛開始，

由於動作不純熟，彎腰含筆時常常是口水比墨水多，嘴巴也經常被筆磨破流血；但是他並不灰心，一遍又一遍地苦練。「運筆技巧」純熟後，他開始想畫畫，還跟隨陳銘顯老師學習山水畫。

學習山水畫時，因為不希望被另眼看待，加上不服輸的個性，他比其他四肢正常的同學更用心；每天練習八小時，晚上還要寫三小時的書法。畫風純熟後，他開始考慮將繪畫當成職業。雖然身體殘缺，但是他不想成為家人的負擔，因此學習時比別人多了一分責任感，並在一九九八年加入口足畫會。

為了培養更大的專注力和謙卑心，他開始寫佛教的《般若心經》。抄寫《心經》必須一筆一畫，表現佛教慈悲喜捨的精神。由於書寫過程中只要有一筆出錯，就會前功盡棄，所以他會將自己關在工作室裡一整天，杜絕一切干擾，認真書寫。

經年累月的長時間專注投入，他的書法越寫越好，更於一九九八年獲得台灣區特殊才藝暨展能競賽書法第一名。樂觀的心性，以及精進的學習態度，讓他在一九九九年獲選為中華民國十大聽障模範青年。二○○二年，他又獲得亞細亞水墨展特優獎。

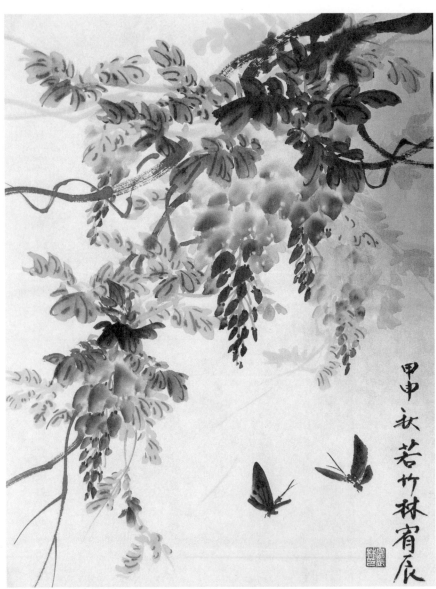

紫藤。（鄭恒隆 攝）

佛教信仰讓他經常親近佛寺，在暮鼓晨鐘裡找到心靈的平靜。除了畫山水和花鳥之外，他也想把觀世音菩薩慈悲的面貌畫在紙上。他說：「描繪觀音，最難的是面相五官；勾勒線條時要屏氣凝神，線條

蓮華。（鄭恒隆 攝）

才不會抖動。」即使四肢健全的人，描繪五官時線條都不一定

流暢，很難想像用口執筆的他，站立、彎腰、含筆、屏氣描繪

佛菩薩的五官，需要多大的定力，和多少歲月的勤奮練習。

二〇〇四年二月，林宥辰收到一封陌生女孩的來信；女孩

子在信中表示，看到媒體報導他抄寫《心經》的故事，讓她非

常感動和佩服。林宥辰和女孩聯絡後，知道女孩罹患癌症，希

望能有一部《大悲咒》；為了幫女孩祈福，他決定挑戰難度更

高的《大悲咒》。

《大悲咒》字數比《心經》多了將近兩倍；為了尋找正確的

隸書字體，他還花了很多時間研究。懷著為友人消災解厄的虔誠心念，他彎腰含筆，整整寫了十小時才完成。兩個生命飽受病痛折磨的人，從此互相鼓勵，成了好朋友。

對於媒體經常出現有人自殺的新聞，林宥辰表示，只要活著就希望無窮。他雖然身體和心靈都受到病痛折磨，但他對生命的熱愛不減；遭遇困境時，無論好壞都要勇敢面對，他希望社會大眾要珍惜生命。

從他身上，我們看到一個生命歷經磨難、但仍努力讓自己發光發熱的勇士，讓人更懂得珍惜與感恩。

小小年紀去學藝

——交趾陶藝師林洸沂

交趾陶融合了塑造、雕刻、繪畫和陶燒等多種藝術。十六世紀中葉傳入台灣，早期大都用來裝飾寺廟建築，內容都是民間故事、歷史文學等傳統教化故事。

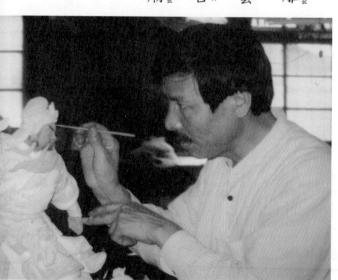

林洸沂致力於改良交趾陶，使它成為藝術品。（林洸沂 提供）

這種陶藝品在民間有交趾燒、嘉義交趾、葉王陶等多種俗稱。

幾百年來，台灣的民間信仰轉化為生活習俗，宗教觀念落實到現實生活，使交趾陶作品逐漸加入豐富的生活素材，成為一項具有台灣本土特色及代表性的藝術品。

交趾陶藝師林洸沂，在十四歲讀初中一年級時，由於村子裡的光天宮進行大整修，他看到修建廟宇的師傅們在剪黏人物、動物或雕塑、彩

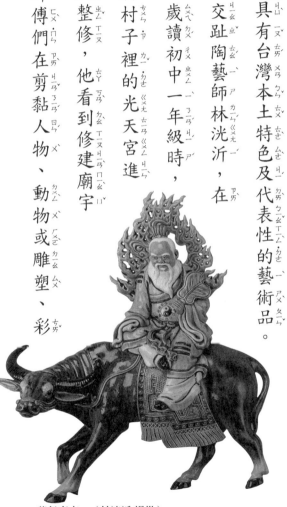

紫氣東來。（林洸沂 提供）

繪，覺得很有趣；尤其看到師傅揮動巧手，將水泥塗上去，刷

幾下，就是一頭威猛的老虎、或是一條神氣活現的飛龍。小小

年紀的他，越看越喜愛，竟然向家人說他想要跟著師傅學藝。

在家人勉強同意下，他捨棄初中學業，拜林萬有先生為師，開

始學習種種技藝。

經過三年四個月的學徒生活磨練，他出師後獨力承包寺廟

整修工作，一心想做個讓人羨慕的「師傅」。但是，在執行寺

廟整修工作時，有時候必須親手把以前師傅的作品打掉重做。

這種情景讓他想到，過不了幾年，自己的作品也會被學成出師

的徒弟打掉。

於是，他開始認真思考自己的未來，不能只是做個工匠。

因此，他在一九八〇年拜林添木先生為師，學習交趾陶的製作

及釉藥的調配與改良。

交趾陶屬於低溫多彩陶。台灣早期的交趾陶作品，在設備

簡陋、燒窯溫度、陶土選擇以及製作者不重視保存性等問題

下，作品都小小的，而且看起來好像很容易就會碎掉的感覺。

他認真研究之後，發現必須提昇交趾陶窯燒的溫度，由原

本的九百多度提高到現在的一千一百六十度，讓作品由「軟陶」

變成「硬陶」，就能成為可以保存的藝術品。

交趾陶又有「寶石釉」的美稱；為了呈現美麗釉色，他仔細研究釉藥和燒製技術，讓飽和的釉色看起來有天然寶石的質感與色澤。他還經常利用假日到各地的廟宇尋找老藝師的作品，並且用相機拍攝下來；回家後透過相

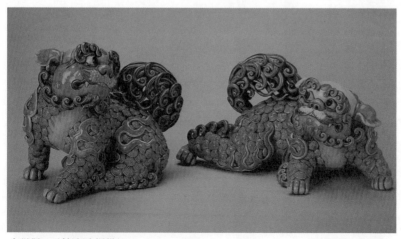

小祥獅。（林洸沂 提供）

片，仔細觀察老藝師的技巧和精神，然後吸收、消化、應用在

自己的作品上。

一九九一年，美國一家藝術公司注意到他的作品，並在舊

金山、洛杉磯等城市為他舉辦展覽，獲得相當不錯的迴響。在

洛杉磯的展覽會場上，一位美國人看到「八卦獅鎮」，透過翻

譯表示：他很喜歡這個獸牌，但是獸牌的八角邊為什麼這麼僵

硬呢？

回到台灣之後，他一再思考那位美國人的話，而產生一種

想法：「雖然外國人可能是不瞭解八卦的意義，但藝術應該是

可以跳脫傳統的;只要保存原有的象徵意義,也是一件好作品。」因此,他試著把八角形的邊拿掉,再以背景圖案的設計,做成「富貴獅鎮」,果然大受歡迎。

這種創新求變的精神,讓他決定創作國人最熟悉的十二生肖;這個很多藝術工作者都曾經嘗試創作的題材,如何展現個人風格是最大的挑戰。一九九三年,一件件健碩無比的十二生肖作品,真實地反映出台灣當時的生活形態:經濟富裕、人們生活輕鬆愉快,連家畜也跟著健壯肥大。

從一九九二年獲得第一屆民族工藝獎開始,他連續多年獲

得工藝獎的肯定，並於二○○○年獲得第八屆中華文化藝術薪傳獎、中國文藝協會文藝獎章，二○○四年入選「台灣工藝之家」。

就世俗的眼光來看，他算是成功的；但是，這些成就，並不能滿足他繼續學習的慾望。這時候，他決定繼續讀書，求取知識。於是回到以前輟學的母校讀完國中補校，又考上高中補校繼續進修。

就是這股不斷奮發向上的動力，讓傳統交趾陶在林洸沂的努力創作下，受到人們的喜愛。雖然他曾經為了學習自己喜愛

的技藝，不惜放棄學業；但是，他在藝術創作的過程中，辛苦研究、改良，把交趾陶從工藝品提升為藝術品；作品獲得肯

玄武盤。（林洸沂 提供）

力，就可以改變自己的人生。

定後，仍然繼續求學，充實知識。他的故事提醒我們，只要努

做帽子給神明戴

——銀帽藝師林啟豐

台灣早期的農村社會中，嬰兒出生後的滿月、四個月、週歲，外公家和親友便會贈送細銀帽花、手鍊給新生兒當禮物；嫁女兒時，嫁妝中銀器的數量，也代表著娘家的財力；直到年老過世，有些地方會以銀製品陪葬。除了生活用品外，民間普遍流傳的道教信仰，神明所穿戴的帽、冠，神桌上的香爐、燭台，祭供用的碟、碗、盤、杯，也經常可以看到細銀製品。

細銀藝師林啟豐，十歲隨家人從高雄縣茄萣鄉遷居台南；父母在台南開設銀樓、打造金飾。十八歲那年，他剛從商職畢業；由於父親不願意經常遭店內師傅刁難，便要求他學做金飾。他拜林登山為師，學習打製金飾技巧；二十六歲學成出師後，自己經營金飾打製工藝廠，打製K金和白金。

一九七○年代，國內金飾業面臨不景氣。這時，一位友人拿來一頂年代久遠、變黑的媽祖銀帽請他清洗；原本對傳統工藝就極為喜愛的他，便有意「改途」打造銀帽。

金和銀性質雖然相近，但需精緻手工的銀帽製作，確實較

一般金飾打造困難許多。

他瞭解金飾與銀帽製作差異性很大，所以一方面反覆鑽研「柳絲、斬仔路、挑、刻」等打銀技法。雖然台南的金銀工藝技術堪稱全台第一，但在「傳子孫不傳外人」的觀念下，老師傅根本不肯教外人，

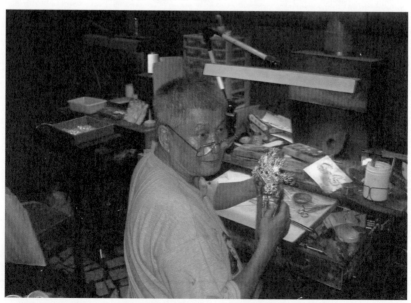

林啟豐提昇細銀技術，轉型製作成藝術品。（林盟振 攝）

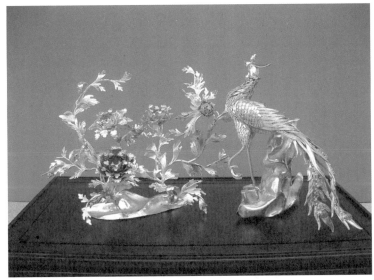

牡丹鳳凰。（林盟振 攝）

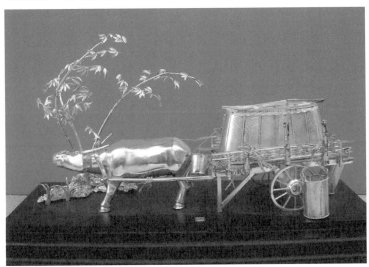

滿載而歸。（林盟振 攝）

他只好到廟裡觀察神帽樣式。

當時廟宇有個不成文的規定，就是不准拍照，甚至連現場描繪都不可以。他只好帶著水果，假裝到廟裡拜拜，藉機偷偷觀察神帽的造型，牢記在心後回家反覆練習；八個多月以後，才熟悉製造銀帽的精細工法。

他先練習最基本的剪、焊接、敲花等技巧。剛開始用剪刀將圖案從銀片上剪下來時，由於姿勢不正確、力道拿捏不準，經常剪到手指或被銀片割傷，焊接時還常燒到自己的頭髮；至於敲打花紋時，鐵鎚敲到手指更是常有的事。

打銀最難掌控的就是熔點。銀的熔點大約一千度左右，質地柔軟的銀，用線板抽成銀絲時，質地會變得相當堅硬，必須以九百度左右的高溫，還原銀的柔軟性；至於焊接時的熔點拿捏，必須經過多年學習，才能掌握竅門。

他三十四歲創設「啟豐銀帽工藝社」，辛苦奮鬥四、五年後，才逐漸打開知名度，全台各地的許多廟宇紛紛來訂製銀帽，訂單多到除了需要家人幫忙外，還要聘請幾位師傅才能如期交貨。

製作神明帽對他來說，最困難的倒不是款式和技巧，而是

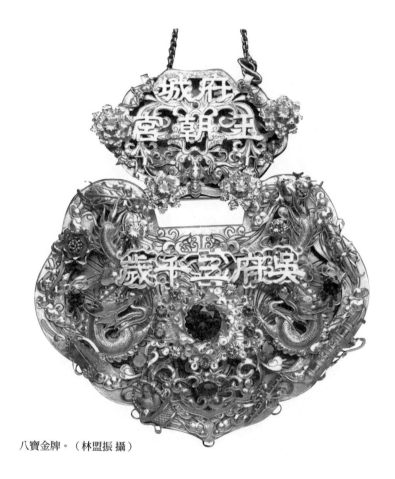

八寶金牌。（林盟振 攝）

廟宇奉祀，就必須尊神明正好有許多同一天；如果那一裡，祂的生日都是明，不管奉祀在哪帽，而同一尊神誕時為神明換新宇通常會在神明聖「趕工」。因為廟

日夜趕工。因此，常忙得沒有時間吃飯。

早期抽銀絲都靠手工，一次一孔只能抽一條銀絲，耗時費力。為了將這項古老的細銀技藝發揚光大，他結合現代與古老技術，在十年前研發出精密機器，所抽出的銀絲跟頭髮一樣細，一次七孔可抽出七條銀絲，算是細銀製作的一大突破。他還能將十六條銀絲同排黏貼，純手工同時製作出十六個一模一樣的紋飾。

林啟豐年輕時從事金飾珠寶行業，培養出與眾不同的藝術鑑賞能力；由於喜歡鑽研各式器具，多年來潛心研究出不少獨

門技巧，讓作品的精緻度獨樹一格。工作室內琳瑯滿目的作品，除了神明配戴的銀帽、天官鎖、小型關刀、龍頭拐杖、薰香爐之外，他還進一步將這些精緻的細銀技術，轉型製作成很有藝術和欣賞價值的銀藝品。一九九八年，台南舉辦第一屆府城傳統民間工藝展；在銀器類第一、二名從缺的情況下，他以「新郎新娘帽冠」獲得第三名。

傳統純手工的細銀打造工藝，由於需要具備相當大的耐心與學習熱誠，有時候一坐就是十幾個小時；加上現代的父母也不願意讓孩子學習傳統工藝，因此，學習細銀工藝的人已經很

少了。最讓林啟豐感到安慰的是，兒子林盟修、林盟振願意繼承他的衣缽，繼續將細銀工藝傳承下去，而且積極地將細銀工藝推向藝術領域，讓後代子孫以擁有細銀工藝感到驕傲。

為柏油變身

——柏油畫家邱錫勳

「點仔膠，黏到腳，叫阿爸，買豬腳；豬腳箍仔滾爛爛，夭鬼囡仔流嘴涎。」

唱過這首台語童謠嗎？

大馬路上，有時候可以看到修路工人，他們把摻雜

邱錫勳用湯匙做為畫畫的工具。（鄭恒隆 攝）

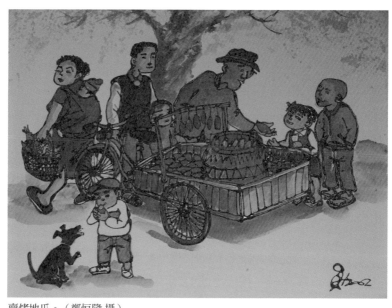

賣烤地瓜。（鄭恒隆 攝）

柏油的碎石傾倒在坑坑洞洞的馬路上，經過推整、輾平，一條像黑色地毯的柏油路就鋪好了。雖然柏油的味道並不好聞，但是柏油路走起來卻非常舒適與平坦。

這種人人踐踏的黑色柏油，除了鋪路、防水之外，誰會想到還能變身成藝術

品？可是，經過邱錫勳的手，這個其貌不揚的東西就有了不凡的身價。

邱錫勳從小就喜愛畫畫，學校經常派他到校外比賽或幫忙製作壁報，後來考上台北德育高中夜間部。有一回，在公園裡看到一對情侶，他就把他們戀愛的樣子畫成漫畫，獲得《公論報》採用，從此便展開他的漫畫創作之路，《漫畫周刊》、《模範少年》等刊物都找他畫漫畫。

一九七六年，邱錫勳擔任《漫畫雜誌》主編，除了在報紙、雜誌發表漫畫作品外，也開始以水墨、油畫創作。一九七

九年，有一天下午，他在住家附近散步，看到工人在修整馬路；工人將加熱後的柏油鋪在馬路上，坑坑洞洞的馬路就煥然一新。他突發奇想：如果把柏油鋪在畫布上，會出現什麼風格的畫作呢？他便向修路工人要了一些柏油，嘗試用來畫畫。

但是，鋪路用的柏油，除了在畫布上黏著力不夠外，溫度太高會融化、變形，溫度太低會龜裂、剝落；如果想用柏油作畫，就必須先改善這些缺點。他和旅美歸國的化工博士郭聰田共同研究，經過長達四年、一次又一次反覆實驗、試畫，終於克服柏油乾燥後容易龜裂的缺點。

他說：「柏油經過加熱後，具有黏稠的流動性，線條比較難以掌握，但也表示有著更多的可能性。」柏油冷卻時是固體，必須高溫加熱才能融成液體；所以要一邊以瓦斯爐煮柏油，一邊快速做畫。

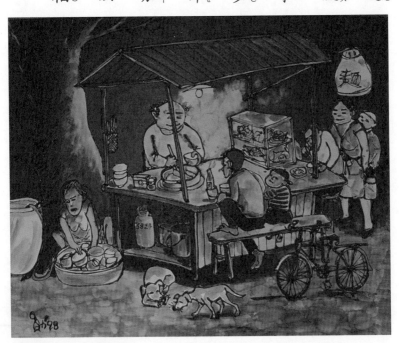

擔仔麵攤。（鄭恒隆 攝）

不像一般顏料可以在創作過程中修改或增刪，柏油畫必須一次完成，沒有修改的餘地；加上柏油無法用筆，而是用潑的或滴的，他便選擇湯匙及刮刀作為主要做畫工具。通常他會先以湯匙舀起柏油，潑灑在畫布上，再用刮刀修飾線條；刮刀提高，線條就細；刮刀放低，線條就粗。

有趣的是，平常我們看到的柏油因為較濃稠而呈現黑色，如果用溶劑稀釋，就會呈現不同層次的咖啡色，還可以跟其他顏料混合使用；而且，柏油所具備的體積感、厚度，還有它發亮的黑色，都是油畫無法表現的效果。

一九八○年，懷著戰戰兢兢的心情，他在台北春之藝廊推

出第一次柏油畫個展「憶童年」；這項創新，卻被少數保守派

畫家批評為對傳統不敬，甚至認為他只是「愛做怪」。無情的

批評，讓他失去信心，幾乎想要放棄這項新嘗試。

隔年，他到美國遊學，與雕塑家朱銘同行，兩個人在紐約

蘇活區租屋創作。他們把租來的工作室開放參觀，他再度嘗試

性地將柏油畫拿出來展示，歐美人士倒是對這種新素材「半立

體」的畫法感到相當新奇。在國外受到肯定，讓他有信心繼續

用柏油畫畫。

被柏油一黏就是二十幾年，邱錫勳對柏油的運用也愈加爐火純青，經常受邀在海內外展出。一九九六年，應中南美洲五國駐台大使邀請，他到五個國家巡迴展出與示範教學。回國後，薩爾瓦多駐台大使將當地的媒體剪報寄給他；報導中說，自從他去指導教學後，當地的柏油路面被破壞得比以前更嚴重，因為市民都挖回去「畫畫」了。

近年來，他將一些即將消失的行業用畫記錄下來，例如騎車沿街叫賣烤地瓜的小販、市場巷弄揮汗煮食的擔仔麵攤、廟會酬神的野台歌仔戲、挑著攤子到處做生意的豆花小販……；

這些行業正逐漸消失中。他希望藉由畫作，喚起人們對以前生活的甜蜜記憶。

對於自己所研發創作的柏油畫是否能一直被流傳下來，他淡淡地說：「不要在有限的生命中做無限的幻想。好的藝術品，自然會有人去保存它，創作者只需要

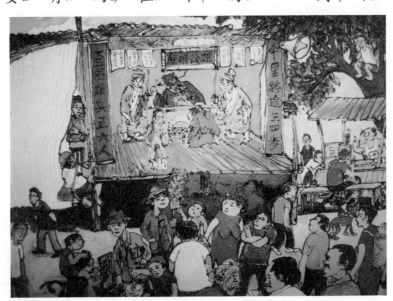

野台戲。（鄭恒隆 攝）

專心創作，何必想這麼多呢？」

邱錫勳勇於創新和嘗試，為繪畫藝術增加柏油這種素材。

雖然剛開始曾經遭受批評，但是他不氣餒，勇敢接受挑戰，終

於為柏油畫打開一個新的視野和境界。

神明服裝的裁縫師——神衣刺繡宜蘭金官繡莊

無論是媽祖回娘家或其他神明生日，都會看到熱鬧的陣頭表演。在遊行隊伍中，經常看到兩、三人高的「大仙尪仔」出現在隊伍中；這些扮相有的莊嚴、有的凶惡、有的可愛的神將，集刺繡、雕刻、木工等三項技藝於一身，充滿民間信仰的工藝之美。

從宜蘭火車站走路兩分鐘就可抵達的「金官繡莊」，向來

以手工刺繡神衣及組裝「大仙尪仔」聞名全台；創始人陳金官以專精難度高的大型凸繡打響名號，如今由第二代接手經營。

金官繡莊創始人陳金官最拿手的「大型凸繡」，就是在平面圖案中填充棉花，使圖案產生立體感，再以「走線」技法勾勒輪廓，最具代表性的凸繡是塔和獅頭。陳金官為了讓獅頭更生動，在耳朵後面加裝彈簧；如此一來，「大仙尪仔」上街出巡時，神衣上的獅耳會隨步伐擺動，更加栩栩如生。這個創舉，讓許多廟宇慕名前來訂製。

早期由於衛生醫療環境不佳，有各種流行病，許多父母便

到廟裡許願，祈求新生兒健康長大、入伍當兵的孩子能平安退伍。一九七〇年代，隨著醫療設施的逐步改善，形成一股「還願」風潮：常常有人「為神明換新衣」、「更新神帽」或請

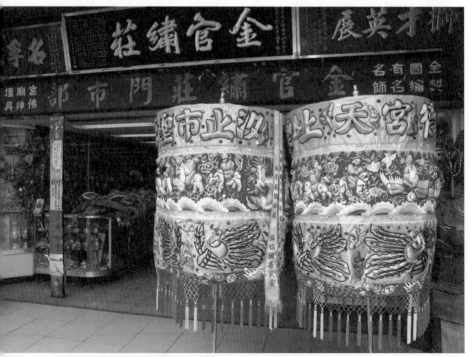

金官繡莊堅持以手工刺繡，把傳統留下來。（鄭恒隆 攝）

「藝陣繞境酬神」……

一九七〇、八〇年代，是刺繡的鼎盛時期，金官繡莊不但第二代都投入刺繡工作，還有二、三十名學徒，有時候學徒更多達五十人；當時許多母親帶著女兒到金官繡莊拜師學藝，競爭激烈時，前三個月還不領薪水，只為了學得一技之長。由於陳金官的手藝相當受到肯定，教過的徒弟多達兩、三千人。

金官繡莊第二代陳本榮和陳本川兄弟，國小畢業後，都跟著父親學刺繡。一開始要先學刺針的準度，尤其是大支針，必須用手指的力道控制，要拿得穩、刺得準才行。等熟練了再學

「走線」，就是在平面刺繡上鋪棉花，先粗縫固定形狀，再用色線勾勒圖案；凸繡勾勒時，必須學會看圖案線條要怎麼繡，線才會順、用的時間最少。會看、會繡才稱得上是師傅。

刺繡神衣，要先將圖案畫在繡布上，再以「繡架」將布撐開。先按圖案做平面刺繡，稱為「繡底」；然後再鋪棉「走線」，最後車縫組裝。一件神袍由十八件刺繡組成，平面刺繡有時會以電繡取代，至於凸繡一定要手工繡，然後再縫上亮片、珠子等裝飾品。如果一個人獨立製作，至少要一個半月才能完成；但家族成員分工合作，大約十五天就可完成。

刺繡鼎盛時期，有時訂單太多，晚上還要加班趕工，甚至一整天除了吃飯、睡覺外，都是在刺繡。到了農曆年，情況更嚴重。陳本川記得，有好幾年除夕夜，客戶還守在家裡等著拿神衣，母親只好放下針線，準備圍爐晚餐；等客人吃飽了，母親繼續拿起針線趕工，好讓客戶回家守歲過年。

金官繡莊到現在仍然堅持手工刺繡；他們所製作的神衣、神冠、獅旗、大旗、涼傘、八仙長彩、獅團神幡、大仙尪仔等，仍然是台灣各廟宇奉為珍品的優先選擇，甚至遠銷到香港、馬來西亞、日本、美國等地的佛寺。除了相當瞭解各宗教

團體的需求外，金官繡莊也將重心轉往別人難以模仿的「大仙

尪仔」（神將）的製作；不但展現蘭陽地區的宗教特色，也充分

樹立老店風格。

多年來，宜蘭頭城舉辦「搶孤」活動時，都是委託金官繡

莊縫製「順風旗」。「順風旗」象徵福祿，是搶孤活動的靈魂和

重心；頭城各里的壯丁，費盡千辛萬苦爬上塗滿牛油的孤棚，

就是為了搶奪象徵最高榮譽的順風旗。尤其頭城居民大都捕魚

為生，搶得順風旗的村落，就將繡滿魚蝦蟹鰻的順風旗掛在船

頭，祈求漁獲豐收，一帆風順。

即使面臨

手工刺繡人才

斷層、中國貨

低價競爭、原

料短缺等問

題，陳家第二

代仍不改樂觀

天性，坦然面

對。更難得的

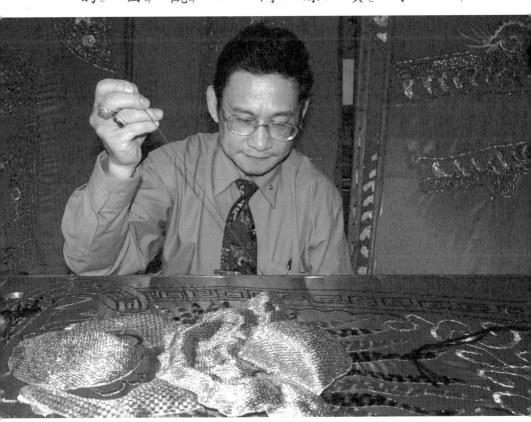

金官繡莊第二代林本川，國小畢業就開始學習刺繡。（鄭恒隆 攝）

金官繡莊第二代手足情深，相互扶持。（鄭恒隆 攝）

是，哥哥陳本榮十幾年前因為青光眼開刀失敗，導致雙眼失明，經營和照顧大哥的重擔都落在陳本川身上。為了讓哥哥繼續參與店務，陳本川每天都把哥哥載到店裡，下班後再送哥哥回家，而且兩家同住工廠樓上，沒有分家；手足情深，繼續守護逐漸沒落的傳統手工刺繡。

知「竹」常樂

——竹編藝師張憲平

竹子，是人們生活的一部分：竹筍可以烹調食用，享受脆嫩鮮甜的口感；竹莖可以當成家具的材料，小從

張憲平為竹編藝術，開拓更寬廣的視野與境界。
（張憲平 提供）

竹籃、燈罩等日常器物，大到竹屋、竹橋等建築，都被廣泛運用。竹子耿直的性格和謙虛的氣質，讓蘇東坡留下「無竹令人俗」的千古讚歎。無論是心靈或實質上的種種滿足，都使得竹子和我們有了緊密的關係。

雖然竹子的使用已經有了千年的歷史，其中最常見的是竹編籃器；但是因為保存不易，致使竹編藝術逐漸沒落。就在這項傳統工藝漸漸被遺忘的時候，竟然還有人默默地為這項傳統工藝在努力，並且融合傳統技巧和現代創意，為竹編藝術開拓更寬廣的視野。他就是竹編藝師張憲平。

張憲平的祖父和父親都是從事藺草、鹹草的帽蓆編織工藝。由於手工藝製作手續繁瑣，需要大量人手幫忙，小時候全家必須總動員投入生產行列。他說：「父親會分配工作給每個小孩，規定我們必須完成後才能出去玩。兄弟姊妹常為了想早點做完，可以跟同伴一起玩耍而草草了事，為此經常被父親責備。」父親這種凡事馬虎不得的教誨，養成他日後嚴謹的工作態度。

為了幫忙父母維持家計，他半工半讀，完成高中學業。直到二十六歲，父親過世後，他才正式繼承祖業，開始藺草的編

織工作。

那個時候一斤藺草賣十元，可以編四頂帽子；但是，編好之後，一頂才賣兩塊半，算一算剛好夠成本，根本沒有利潤。

三十歲那年，父親有一位從事照明事業的日本朋友，委託他在台灣協尋生產竹編燈罩的廠商；儘管跑遍所有產竹的鄉鎮，但品質都無法合乎日本的要求。從小就接觸編織工藝的他不禁感到疑惑：竹編真的有那麼難嗎？就試著從草編轉入竹編，果真沒有原先想的那麼容易。

竹編創作貴在精、準、勻、薄。選用節長堅韌且纖維堅固

的桂竹，可以拉細篾竹；以極鋒利的篾刀劈成四毫米竹面的好工夫，須長年累月練習才行。

成品雖然輕，但整體需要有堅固挺拔、紮實又富彈性的觸感；因此，篾條不能有些微厚薄寬窄不一，否則器體側面的弧線就很難均勻對稱。

製作流程中，從選材、伐

春湖。（張憲平 提供）

竹、去竹青、劈竹、剖篾……，一長串精細的前置作業後，無論是著手編織時的起底、立邊、緣口收編、紮邊、接插或結飾，一定要處理得乾乾淨淨、仔細而不起毛或扎手，使作品具備輕、雅、滑、韌的特性。

長達兩年的學習、研究，終於開

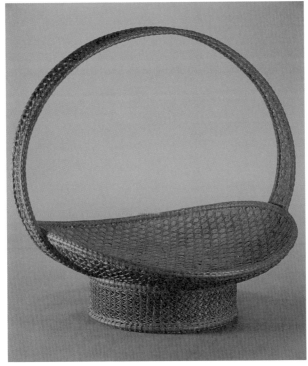

富貴花開。（張憲平 提供）

發設計出符合日本要求的產品。做事嚴謹的他，最令日本松下照明公司佩服的是：百分之百手工編製的燈具，規格竟然可以完全一樣，分毫不差。他的精巧手藝也引起注意；一九八一年，一位日本商人拿來一件精美的竹編藝品，希望他能複製。

就這樣，為他日後投入竹編創作打開方便之門。

四年多的複製工作，他從中學到相當多技巧。慢慢地，從偶爾創作自己的作品到全心投入，一切都顯得那麼理所當然。

努力加上全心投入，讓他在一九九○年獲教育部頒發「民族藝師薪傳獎」，一九九二、九三連續兩年獲「民族工藝獎」編織類

二等獎，一九九四年再度獲得「民族工藝獎」編織類三等獎。

為了讓作品能長久保存，他以四年的時間請教專家，反覆地實驗，擷取傳統家具以乾漆塗布髹漆方法，終於完成獨有的「竹編塗裝」。這種暗褐色系的獨創乾漆編竹，曾經在展覽場上被懷疑是古物而引發爭議。他的努力與創新，使竹編從日常用品一躍而成為名家爭相收藏的藝術品。

為了栽培後學，他在苗栗南庄花了六、七年的時間教泰雅族青年竹編手藝。此外，他也到印尼、泰國、婆羅洲考察，將當地傑出編器帶回來參考研究，更不忘到坊間收藏家手中尋找

老藝師精製的「謝籃」；這些
努力，都豐富了他的創
作資源。

　　自從三十歲因緣
際會，而從草編轉入
竹編，三十幾年來，
張憲平未曾真正拜師
學藝，都是不斷地向
人請教，從實際編作

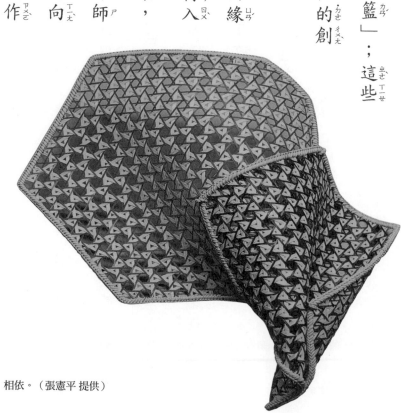

相依。（張憲平 提供）

中探索學習。每一步路、每一滴汗，都讓他愈加珍惜與自愛；

他的努力，也讓竹編藝術得以繼續傳承下去。

刀劍傳奇

——鑄劍工藝師陳天陽

武俠小說或是戲劇的情節中，經常出現不會武功的人，到山上尋師學藝，剛好遇到神仙賜劍，最後成為武林盟主的神話情節。這樣的劇情雖然讓人覺得誇張不實，但是，「劍」在古代就相當受到重視，鑄劍藝師也非常受尊重。

鑄劍工藝師陳天陽，十五歲就讀台北建國中學夜間部時，遇到七十五歲高齡的少林和尚了圓法師，兩個人非常投緣；陳

天陽甚至放棄學業，拜他為師，學習嶺南派鑄劍法。了圓法師除了教他鑄劍工夫外，還教他武術；師徒倆每年利用三到四個月下山幫人家修補刀劍，其他時間幾乎都在山上鑄劍，所以有時候窮到身無分文。

一九五六年的一個雨季，一連下了五十多天的雨，他們被困在屋子裡無法外出，身上的錢卻已經快花光了；只好趁著雨勢稍微減弱時，趕緊騎著腳踏車到小南門對面右側的一座小軍營裡買鍋巴飯，兩個人就靠著鍋巴飯度過三餐。這樣清苦的日子，也鍛練出他吃苦耐勞的毅力。師父更勉勵他：「追求藝術

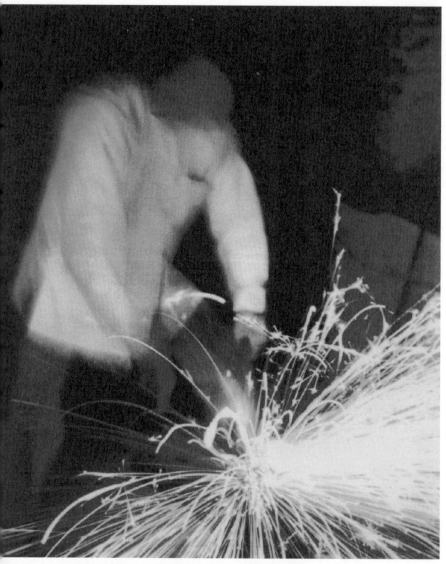

打鐵趁熱，鑄劍時敲擊出四散的火花。（陳天陽 提供）

成就的人，要經得起物資匱乏的考驗。」

一九六二年，了圓法師圓寂後，他拜吳修海先生為師。四年的時間裡，吳修海師傅除了傳授他武術外，還教他北方鑄劍法和南北刀劍形制的不同。

在這段時間，為了生活，

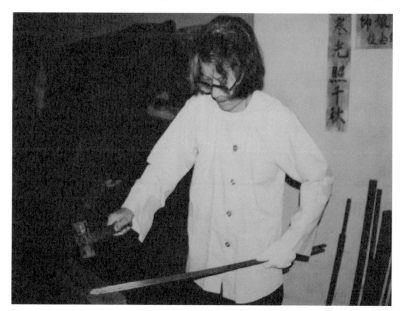

在困頓的生活中，陳天陽體會出慢工出細活的意義。（鄭恒隆　攝）

他四處幫人修護刀劍，還曾經幫台大醫院磨了半年的手術刀。

一九七〇年代，台灣處於戒嚴時期，對兵器的管制非常嚴格；長達八年的時間，一般百姓怕惹上麻煩，根本不敢找他鑄劍。在這段生活困頓的歲月中，他最大的收穫就是體驗到「慢工出細活」的意義。七星劍劍身上的七顆星，一般的做法是先鑽洞再灌銅，他則堅持用手工打磨出這七顆星，鑄造出真正的伏魔七星劍、金剛劍和降龍劍。一九七八年，又成功打造出吳鉤刀和戚家刀，奠定他在國術界的地位。

陳天陽強調：「鑄劍第一要有耐性。因為，『藝』是一種

行動的表現，『術』是一種內在的修養，所以鑄劍要專心，不能分神。」鑄劍的製作流程，先依材質成分不同融化混合後，再像揉麵粉一般揉成一團，然後來回重疊打造，使鋼材在直豎、橫行面都層層密合，再磨打成鋼胚核心。這樣反覆三十六次，就是要讓劍身能夠承受千錘百煉的考驗。

經過煉鋼、熱處理、錘打、冷卻之後，為了確保劍身材質的精密度，必須再經過大自然天候的考驗；將雛劍放在屋子外面，接受日曬雨淋及露水侵蝕。經過鏽蝕後的雛劍如果無法承受再次打擊就丟棄不用，剩餘的表示劍身已經達到去蕪存菁的

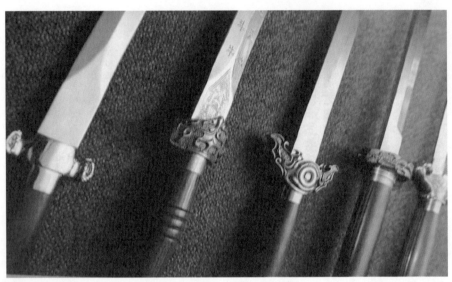

堅持以手工鑄劍，奠定陳天陽在國術界的地位。（陳天陽 提供）

地步，才可以用來鑄劍。

在鑄劍生涯中，最大的突破就是在一九七〇年間，他的侄子陳克昌教授，提供他鋼材的新理論。叔侄倆不斷討論古代與現代鑄劍材料不同的處理方法，以及煉鋼的種種要領，反覆研究、鑄作，讓陳天陽的鑄劍領域跨入另一個新的境

界。

八○年代時，他改採瑞典特種鋼材做為材料；這種鋼砂細嫩的鋼材，打造的劍身柔軟又不容易折斷，一直使用至今。一九八三年，他獲准以「青雲」為註冊商標，並榮獲全國第一張銀劍製作的專利證書，這是鑄劍

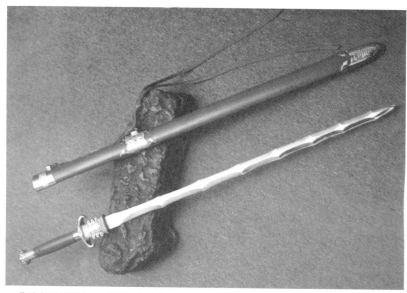

北斗七星伏魔劍。（陳天陽 提供）

的最大榮譽。

一九八四年，他在沙鹿鎮成立「青雲劍藝民俗文物收藏館」，並對外開放，館中陳列他的作品和多年來收藏的各式古刀劍。一九九四年，他以「伏魔七星劍」獲得第三屆民族工藝獎，一九九六年又以「戚家刀」獲得第五屆民族工藝獎。他還出版多本論劍的書，如《禪與秋水》、《三尺秋水》、《劍膽詩心》、《劍爐歲月》、《劍的薪傳》等。

鑄劍四十幾年，他的心得是：「劍術是一種做人處事的道理，必須學到『手中有利器，心中無殺意；手中無刀劍，心中

有慧劍，慧劍斬心魔』，才能真正文武合一，自利利人。」

看到他一絲不苟的工作態度，讓我們瞭解到：一把好劍，必須經過千錘百煉、日曬雨淋、仔細琢磨才能完成，每一個步驟都是一步一腳印的辛苦磨練，沒有捷徑可走。

用植物染出炫麗世界

——植物染推手陳姍姍

恆春的落山風，培育出營養美味的洋蔥；醫學研究證實，洋蔥含有極豐富的營養素，當地民眾甚至將洋蔥外皮拿來泡茶、煮藥膳。這些被隨手剝除丟棄的外皮，到了植物染專家陳姍姍手裡，竟然可以染成一隻隻飛舞的豹紋蝶，迎著落山風翩翩起舞。

陳姍姍將洋蔥皮煮成萃取液，加入不同的染媒，就呈現變

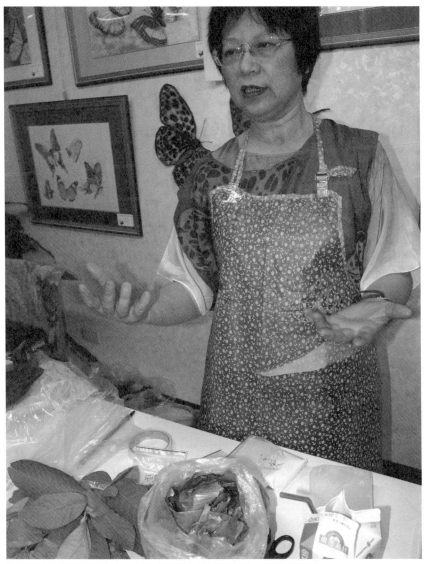

陳姍姍致力於推廣植物染，經常受邀到各地示範教學。（鄭恒隆 攝）

化多端的顏色。加入明樊，就呈現鮮豔黃色；加入石灰，成了淡咖啡色；加入醋酸銅，變成深咖啡色；加入醋酸鐵，居然變成墨綠色調。顏色的變化，讓學習的民眾驚嘆不已；更讓他們驚訝的是，變化出這麼多神奇色彩的染材，竟是廚房裡隨手丟棄的洋蔥皮。

陳姍姍從小深受愛好藝術收藏和欣賞平劇的父親影響，對於藝術也相當喜愛。小時候，有一回無意間在一個小小的抽屜裡，找到幾張父親收藏的民俗雜耍剪紙，精緻的線條讓她深為著迷，便立志以後要從事美學教育的工作。

國立藝專美術科畢業後就進入聖心女中，任職了三十四年才退休。三十幾年來，她將自己對藝術的熱情與理想化為種子，散播在校園內，培育無數學生，並且巧妙地將品德教育融入美育教學中。

一九八○年代，台灣經濟快速發展，環境污染也越來越嚴重，當時甚至爆發不肖商人將使用過的寶特瓶回收後重覆使用的事件，造成社會人心惶惶。她就以環保為出發點，設計「化腐朽為神奇」課程，教導學生將廢棄的寶特瓶製作出各式各樣新奇的作品；舊報紙也可以變成精美花瓶、栩栩如生的水果與

花卉；就連用來塗鴉的蠟筆，也能做成散發浪漫氣息的藝術蠟燭。

「蛋殼的美化與創作」、「月曆紙造型與運用」等與環保有密切關聯的主題，不但喚醒大眾重視「環保」議題，她也因此連續七年獲得教育部頒發「教具創作

獲第五屆編織工藝獎特別獎作品之一。（鄭恒隆 攝）

獲第五屆編織工藝獎特別獎作品之一。
（鄭恒隆　攝）

「獎」，一九九三年更獲得高中優良教師「師鐸獎」。

一九八二年，在實踐家專（現在的實踐大學）擔任服飾研究課程講師時，有一回到台中大屯植物染公司，參觀日本公司委託台灣廠商製作的和服腰帶染、織、繡等各項流程。她說，當她看到由國人精心製作完成的華麗織品，竟成為日本人的國寶時，感到萬般不捨。原本在學校家政

課教化學染的她，便決心投入植物染的研究。

隔年，實踐家專與日本姊妹校交換研習，她選擇到日本文化大學學習「染織」。她跟學生一起住在學生宿舍，每天往返學校並與藍靛、柿紙為伍。後來，學校和新象藝術中心合辦「知性之旅」，到琉球參觀當地的藍染工藝；這個新奇的體驗，讓她「一頭栽入染缸便爬不起來」。

除了積極透過教育體系推廣藍染外，她曾經利用馬路邊被颱風刮落的烏臼葉，以「吉祥圖紋再現環保生活藝品」為主題，獲得一九九八年第五屆編織工藝獎特別獎。因為廢物利用

而得獎，讓從事教育工作的她特別高興。

二〇〇〇年，她接受台北社區發展協會邀請，到九二一地震受災最嚴重的南投縣中寮鄉永平村，教導當地婦女「植物染」，鼓勵她們化悲傷為力量，染織出一片屬於她們的蔚藍天空。雖然每次上課都要從台北往返六小時的車程，她仍不辭辛勞地前往教學。

二〇〇一年，她利用身邊最容易取得的四種植物——芒草、鬼針草（大花咸豐草）、烏臼、洋蔥皮，做成四件聯作壁飾，獲得「第二十五回日本手工藝美術展覽會釦手藝裁縫新聞

賞」，帶給她莫大的鼓

舞；這也是國人第一次

以植物染在國外獲獎。

如何培養源源不絕

的創意呢？她說：「創

作需要積極的思考，需

要打破舊有的形式和觀

念；只要跳脫既有的框

架，每個人的創意都可

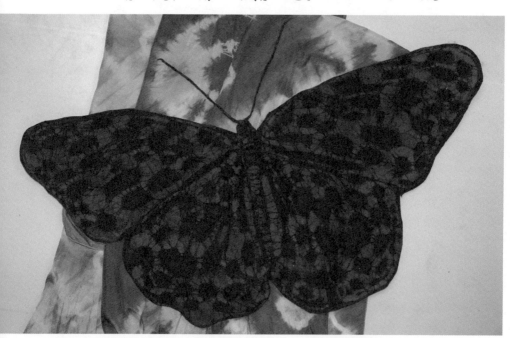

用洋蔥皮和各種不同染媒，就能變化出各種鮮豔的色彩。（鄭恒隆 攝）

以無限延伸。」

立志推廣美學教育的陳姍姍，堅守教育崗位，不但發揮創意、認真教學，也讓社會大眾瞭解植物染。重新認識周遭的植物後便會發現，原來大自然是座寶庫，也是創意靈感的來源；

無論是在自家花園、出門踏青，都可以找到自然素材。加點創意和想像力，就可以把大自然的顏色透過植物染留在家裡；花花草草千變萬化的顏色，將使生活更豐富、更有創意。

突破傳統的巧思

—— 錫器工藝師陳萬能

鹿港，是一個擁有豐富民間文化內涵的小鎮；走在鹿港的街道上，到處都可以看到廟宇古蹟：龍山寺、天后宮。鹿港，也是全台灣擁有最多民族工藝師的地方；一百多年來，許多傳統工藝在這裡傳承、發揚光大。在百年古蹟的龍山寺對面，就開著一家四代都從事錫器工藝的「萬能錫鋪」。

錫器工藝師陳萬能，出生在錫工世家，從小跟著父親學習

「打錫」。製作錫器稱為「打錫」，製作方法大都是以石模、銅模或鐵模灌鑄胎體，再將鎚製或鑄製的配件焊接在胎體上；經過打模、雕刻及鑲嵌等裝飾手續處理後，作品便告完成。

一九六二年他服完兵役後，開始思考投入錫器業的種種可能。錫器曾經風光，也曾經沒落；隨著社會變遷跟居住環境的改變，錫器一成不變的傳統造型逐漸不受歡迎。他體會到，想要吸引人們的注意，不能守成不變，一定要突破、創新，才能讓人們將目光重新投注在錫器上。

在台灣傳統婚禮習俗中，男方必須送給女方一對龍燭、一

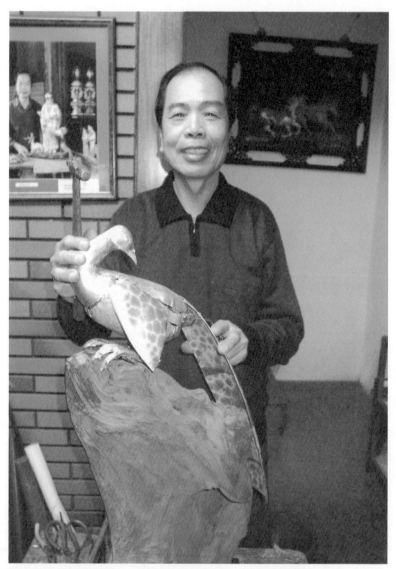

陳萬能打破傳統的限制，為錫器工藝注入新生命。（陳萬能 提供）

對紅柑燈；因為「錫」與「燈」台語音相同，「錫」與「賜」台語音相同，「燈」音，所以「錫燈」有「賜丁」的含意，在重男輕女的年代，是相當受歡迎的吉祥話。

但是，兩對禮品放在供桌上，不但占空間，在一九

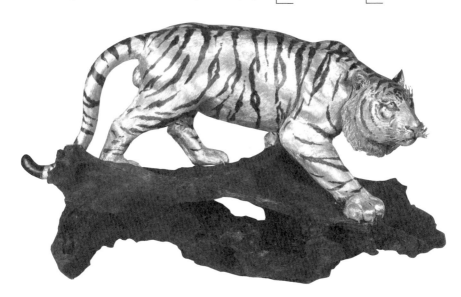

福（虎）在眼前。（陳萬能 提供）

六〇年代，對一般家庭來說也是經濟上的負擔。他就把龍燭和紅柑燈結合在一起，設計成「龍燭柑燈」。作品完成後，自己雖然充滿信心，仍然擔心這樣的創新會不會被接受？

一九六三年，他掏空口袋，買了一張到台北的普通車火車票，雙手各提著一對費盡心思改良的「龍燭柑燈」。六個小時漫長的車程中，他告訴自己只能成功、不能失敗；因為，口袋裡一毛錢也沒有，回程的車資，就要看能不能順利賣出這兩對創新的柑燈。

到了台北，老闆一聽是錫製的柑燈，看都不肯看一眼；在

當時，錫器已經沒落到根本沒有銷路，一般人又覺得老師傅的手藝比較好。年紀輕輕的他苦苦懇求了兩個多小時後，老闆才勉強答應看一下作品。

看了第一眼，老闆對這個年輕小夥子的巧思與精湛手藝感到驚訝，當場買下他的作品；一個月後，他的訂單量就高達兩百五十對，必須用卡車從鹿港載到台北。他深深體會到：「舊日的創新就是現在的傳統，今日的創新就是明日的傳統。」只要用心求新求變，就會受到肯定。

改良傳統燈具雖然獲得肯定，但是已經不能滿足他的創作

慾望。他從小對繪畫就非常喜愛，加上對民間流傳的歷史故事

非常熟悉，他決定走出傳統工匠的領域，透過西方寫實的手

法，將錫藝推向純藝術創作的新領域。

一九九一年，行政院文建會邀請他以十二生肖為主題作展

覽。用冰冷堅硬的錫，表現十二生肖的軀體皮毛和動作表情，

是一項艱苦的挑戰。創作期間，他在工作室裡飼養老鼠和兔

子，到北港牛墟拍攝水牛，到動物園裡仔細觀察猴子，還翻閱

百科全書瞭解各種動物的習性。他的努力與創新深獲肯定，作

品除了在全台各地巡迴展出外，還到美國紐約、法國巴黎等地

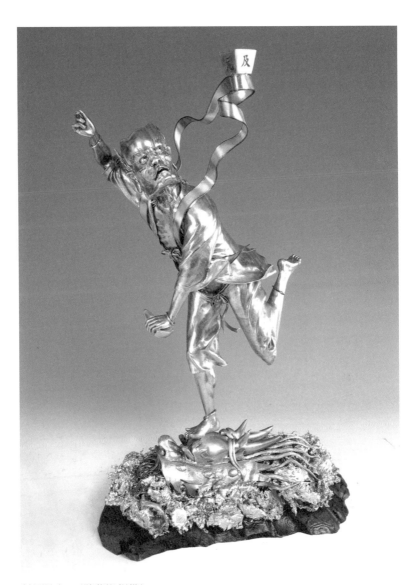

魁星踢斗。（陳萬能 提供）

展出，國內各大博物館及日本、菲律賓都典藏他的作品。

以前的錫製品大都是祭祀用具或龍燭、柑燈一類的器具，很多商人為了降低成本，就在錫裡面加鉛。由於純錫質地很軟、熔點低，加入鉛不但可以增加錫片的硬度，也可以降低成本；但如果加入太多的鉛，時間久了，鉛會氧化而變黑；因此，一般錫製品用久了就很容易變黑。但事實上，純錫並不會變黑。近年來，他嘗試用純錫創作，只加入約百分之一的鉛增加硬度。純錫為銀灰色，作品表面呈現細緻紋理，閃耀宛如銀白月光般的光澤。

對錫工藝四十餘年的堅持與創新，讓他於一九八八年獲教育部頒發民族藝術薪傳獎，一九九三年獲得第二屆民族工藝獎。最讓陳萬能感到安慰的則是，三個兒子都陸續繼承他的衣缽，投入錫藝的創作；其中尤以三兒子陳志揚成績最優秀，作品曾連續獲得三次民族工藝獎。一個家庭出了兩名藝師，在鄉里間傳為美談，也讓人才逐漸凋零的錫藝業，注入一股新生命。

手工搥製墨飄香

——製墨藝師 陳嘉德

老爺爺在書房裡磨墨寫書法；仔細聞聞老爺爺磨出來的墨汁，居然散發高貴的中藥香氣？這是用甚麼做的墨呢？原來，這是國內碩果僅存，手工製作的墨條。

台北縣三重市的某個巷弄裡，終日散發濃濃墨香；這裡開設的不是書畫班，而是全台灣僅此一家的手工製墨廠。窄小、烏黑的廠房裡，只有一個人負責所有的生產製作與行銷，他就

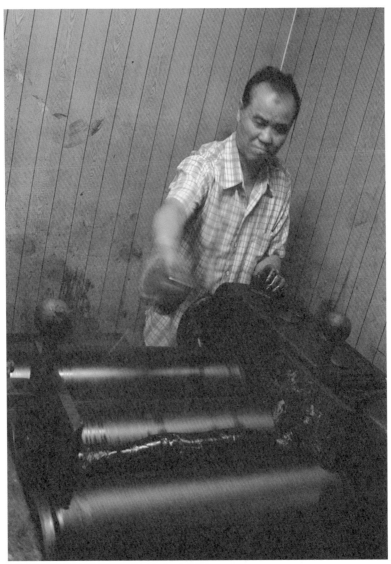

陳嘉德在又熱又悶的環境中，堅持以手工製作墨條。（鄭恒隆 攝）

是二○○三年榮獲第十屆全球中華文藝薪傳獎的陳嘉德。

陳嘉德國小畢業後，獨自從嘉義到台北找工作。職業介紹所人員隨口問他：「要不要學做墨？」剛離開校門的他聽到「墨」，馬上勾起在課堂上磨墨習字的記憶；對墨的親切回憶，以及對製墨過程的好奇，讓他點頭說好。就這樣，他被帶到三重市台北橋下的「國粹墨莊」當學徒，一入行就是五十幾年。

墨莊學徒從掃地、打點雜務開始做起，老闆林祥菊非常欣賞他鄉下孩子的純樸與勤奮，親自傳授他製作墨條的拿手絕活。一九七四年，林祥菊退休，將一些製墨模具和工具送給

他，希望他自己開店；他便在三重市開設「大有製墨廠」。

製墨過程相當繁複：首先將牛皮膠煮開，然後加入松香、麝香、梅片，攪拌成軟塊狀。將粉末狀的松香與牛皮膠拌合在一起的過程最辛苦；因為松香相當輕盈，攪拌時會不斷隨著水蒸氣飄到空氣中，因此門窗必須緊閉，在悶熱且充滿蒸氣的環境中工作。每次攪拌完成，不僅汗流浹背，全身也是烏黑一片，包括鼻孔、指甲縫隙，都是黑到發亮的松煙垢。

調製好的墨塊需要搥打，現在已利用「碾輾機」協助最費力的搥打工作。剛調製好的墨塊黑漆漆、熱呼呼、又容易沾

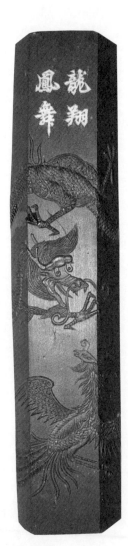

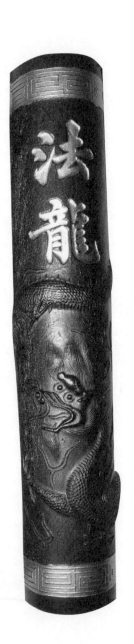

手工墨條。（鄭恒隆　攝）

黏；透過碾輾機的反覆碾開、壓平，藉由滾輪摩擦生熱將多餘的水分蒸發掉，重複七、八次的機器揉壓後，再以鐵鎚搥打。

他雙手緊握重達五公斤的鐵鎚，用力搥打著剛從碾輾機取下的墨塊。他說：「搥打的目的，是將墨團裡的空隙和氣泡打出來，這樣墨團才會紮實緊密不黏手。」趁著墨團發熱軟化不黏手時，要趕快用布將墨塊包住保持溫度；每次只拿適量的墨塊，用磅秤秤出固定重量後，用手搓成沒有縫隙接痕的長條狀墨條後放入模具中。

墨條套入模具後，再用長板凳製成的壓軋椅，以身體的重

量將模型中的墨塊壓成型；隔天，等墨塊冷卻後再將模型解開，取下墨條修邊，然後陰乾二十五天左右。用自然原料做的墨條，必須慢慢陰乾，不能曬太陽也不能吹風，這樣墨質的凝固結合才會緊密，確保最佳品質。

一九七五年，教育部將學習書法納入九年一貫標準課程，全國中、小學學生，開始磨墨、練習書法；加上開放觀光後，來台灣旅遊的日本觀光客非常喜歡這種傳統手工製作的墨條。由於需求量突然增加，他栽培了六名師傅，日夜輪班通宵趕工，才能如期交貨。

後來，市面上出現劣質化學墨，甚至連墨汁都出現了；但是墨汁中所含的化學煙和防腐劑，不僅會損壞毛筆，書畫作品的保存也不長久，往往幾年後墨色就會剝落。雖然如此，很多人還是選擇價格便宜又方便的化學墨汁。

一九八八年，政府開放民眾到中國探親，中國墨便挾著價格的優勢，開始搶攻台灣市場，令台灣手工製墨業深受衝擊。

他好不容易栽培的製墨師傅，紛紛改行，只剩下他懷著不服輸的心情，繼續以手工製墨。

他從改良品質著手，不但選用上等原料，還加入麝香與梅

片這兩種珍貴中藥材，增加墨條的香氣，並以純熟技藝製作出以優良品質取勝的台灣手工墨條，果然在良莠不齊的中國墨條市場中，重新取得優勢。

然而，手工製墨在台灣後續無人的事實，讓他非常感慨。

雖然曾經有人前來拜師學藝，但沒幾天就受不了製墨辛苦又烏黑的工作環境；連自己的兒子雖然跟在身邊學了幾年，但似乎沒有傳承的意願。

如今保持半退休狀態的陳嘉德，經常接受政府部門的邀請，到各地示範手工墨條的製作。他也樂於開放製墨廠供民眾

參觀，不但親自示範製墨過程，還解說有關墨的文化，希望讓更多人認識墨、親近墨，進而能夠將製墨工藝一代一代地傳承下去。

雕出木頭的神情

——木雕工藝師黃國書

許多父母都希望自己的小孩，長得像大樹一樣高大健康。

樹木跟人類共同生長在陽光空氣中，同時感受春夏秋冬四季的變化；因此，木雕也是最容易與人親近的藝術。

木雕藝師黃國書，第一次接觸雕刻是在國小。當時，黃俊雄主演的「雲州大儒俠史艷文」布袋戲轟動全台；為了想擁有自己的布袋戲偶，他便把田裡收成回來的地瓜，用鉛筆刀刻成

戲偶頭形，將頸部挖成中空，食指一撐，就可以自己演一齣布袋戲。

一九七〇年代，是台灣製作紅木、黑檀等高級木雕家具外銷的全盛時期。國中畢業後，為了彌補家計，他進入離家三公里遠的「榮國木雕公司」學習木雕，並由升任師傅的四哥親自教導。心思靈巧的他，兩個星期就熟悉工作程序，可以獨立作業；當時採取論件計酬的工作方式，他在工作一年後，每個月可以領九千元，是一般公務人員的三倍。但是，十六歲的他覺得自己應該提升知識領域，便於一九七四年考入彰化高商補校

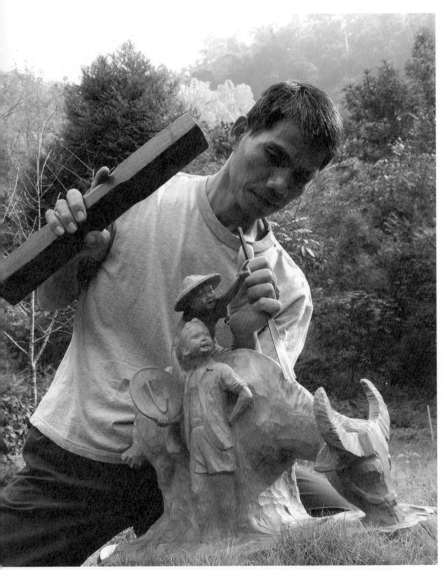

為了學習更高境界的創作，黃國書三度當學徒，學習木雕。（鄭恒隆 攝）

就讀，白天仍在木雕公司工作。

高中畢業後，他考上國立勤益工專工業管理科。一九八四年，他在台北成立商業攝影設計公司；龐大的資金運用加上商業性的交際應酬，都不是個性木訥的他所能應付。休假返鄉探親時，看到三哥獨立的木雕工作方式，讓他在三十歲時回到鹿港小鎮，帶著歡喜的心情再度當學徒。

一九八八年，隨三哥黃勝雄學習立體圓雕佛像。幾年的商業神像雕作磨練，技巧方面他已經相當流暢，但他內心深處想要朝藝術創作的想法一直出現，他想為自己的創作尋找方向跟

出口。

一九九一年，無意間從報紙得知教育部招收木雕藝生的公告，經過幾個月的習作、篩選，包括他在內的四名藝生，可以跟隨國寶級木雕藝師李松林先生學習。這項為期三年的「重要民族藝術薪傳藝生培植計畫」，以傳統木雕為題材，從浮雕、透雕到立體圓雕，涵蓋了家具、門窗、人物及廟宇等裝飾。

隨李松林學習木雕，是他第三度當學徒；在傳統與現代的衝擊下，他重新探索木雕、空間與藝術之間的關係。就在課程結束前，他開始構思第一件藝術創作「彼一暝鹿港暗訪」，題

材是他從小就非常熟悉的鹿港民情風俗。

「暗訪」是鹿港特有的一種民間信仰活動。直到現在，只要鎮內人事違和，為了祈求境內平安，便由神將七爺、八爺率領自願參加的地方廟宇和各種神明王爺，在晚上走訪大街小巷，以神明的威力祛除陰邪惡煞。

為了這件創作，他找到一塊珍貴的台灣櫸木，依照樹幹的天然彎曲造型，結合鹿港百年古厝、龍山寺山門，以及蜿蜒小巷斑駁的壓艙石路、熱鬧的遊行陣仗、民眾看熱鬧和虔誠膜拜的景象，細膩詳實地布置雕鑿；為了解決各種雕刻的難度，還

自己製作工具。一
九九五年，「彼一
暝鹿港暗訪」獲第
四屆民族工藝獎二
等獎，目前典藏在
國立歷史博物館。

從一九九四到
二〇〇四年，他展開長達十年的鄉土人物創作；鹿港居民的生

活點滴，都是他的靈感來源。他說：「雕刻時，我會將自己化

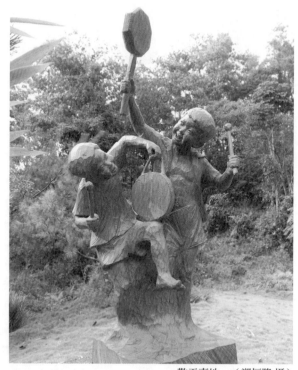

歡天喜地。（鄭恒隆 攝）

身為所要雕作的人物，去揣摩人物的心思、神態、表情，透過平日觀察各行各業的肢體語言得來的靈感，一刀一鑿雕作而成。」他所雕刻的人物不僅真情流露，題材更是豐富多樣，都是他對生活環境的關懷，以及對生命的熱愛。

戲迷。（鄭恒隆 攝）

五年前他接觸到佛教，開始研讀《金剛經》、《華嚴經》等

經書，瞭解修行對人生的影響，並從古德高僧的生命歷程裡，

看到了為法忘軀的精神。二○○二年，他以玄奘大師遠赴印度

為眾生取經時、途中所遭受的種種困境與磨難為主題，開始創

作「難行能行」；他的作品要傳達的是：玄奘大師獨越戈壁大

沙漠，雙腳踩在滾燙的荒漠上，縱使萬里風沙、烈日焚風，仍

然堅持西進取經的心志。「難行能行」獲二○○三年國家工藝

獎一等獎，目前典藏於國立台灣工藝研究所。

出生鹿港小鎮的黃國書，彷彿注定與木雕結緣；三度當學

徒，讓他一次比一次

瞭解自己。從商業雕

刻轉入純藝術創作，

從繁華都市回歸簡樸

鄉居，這一切都源於

他對木雕的情感，和

對藝術創作的熱情。

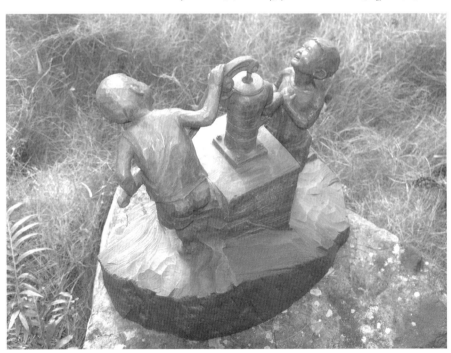

夏日。（鄭恒隆 攝）

向「不可能」說不

—— 藝術冒險家黃銘哲

走過台北市敦化北路與民生東路口，哇！站立著一個巨大的公共藝術，好像一個體態曼妙的仕女，吸引路人的眼光，那就是「飛行在東區」。

進入板橋火車站一樓的大廳，你的目光也會立刻被「慾望在飛行」吸引。它們都用簡約的線條，搭配鮮紅色彩，為繁忙的路口和嘈雜的車站，增添城市熱情。這些都是藝術創作者黃

銘哲的作品。

黃銘哲出生在宜蘭，純樸、秀麗的鄉村風景引發他對繪畫

的熱愛，從小他就喜歡到廟裡看彩繪、躺在山坡上看雲彩。當時住家門前有一條小河，父親在小河上搭建獨木橋

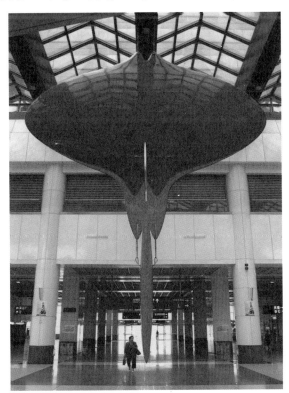

慾望在飛行。（黃銘哲 提供）

方便出入；他就常趴在橋上看河水的光影變化，自家門前的曬

穀場就是他的畫布。

就讀宜蘭廣興國小時，邱錦益老師就發現他的繪畫天分；

後來，作家黃春明擔任他的班級導師時，也相當看重他的繪畫

才能，經常帶他到戶外寫生。師長的啟蒙與鼓勵，讓他更堅定

以後要走向藝術創作的道路。

憑著天分與努力，以及一顆熱愛創作的心，他於一九七六

年在省立博物館舉辦首次油畫個展，鄉土寫實畫風相當受到肯

定。那一年，他娶了一個英國籍的太太；他隨太太回英國探望

岳父，然後在英國利茲大學（The University of Leeds）旁聽藝術課程。

剛到英國時，有長達一年的時間他無法提起畫筆做畫，每天除了利茲大學的旁聽課程或偶爾逛逛美術館外，他都躺在約克郡裡的一個小森林裡思考、做夢，在和大自然的互動中，找到生命的動力與創作的熱情。結束短暫的婚姻後，他在歐洲各國遊歷；一九七九年轉往美國，成為美國塞米昂斯畫廊旗下的簽約畫家。

一九八○年，他決定回台灣。他說：「能在自己生長的土

地上創作，對一個畫家來說是很幸福的。」回國後，他就積極創作，於一九八一年、一九八二年，連續獲得全省美展第一名，一九八三年參

面對現實。（黃銘哲 提供）

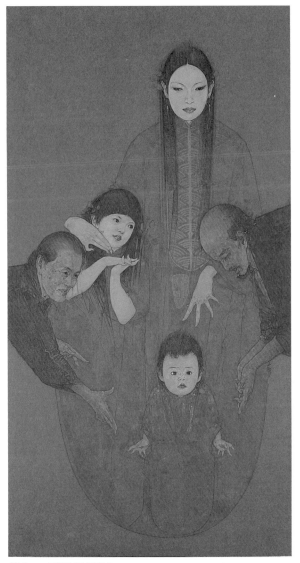

傳人。（黃銘哲 提供）

賽，就獲得永久免審查畫家的資格，並多次應邀參加國內外重要聯展及個展；在年輕一輩的畫家中，他獨具特色。

雖然作品頻頻獲獎，但並不能讓他生活無虞。一向安分務農的父母，為了支持他走藝術創作的路，不惜變賣祖產田地。他並沒有辜負父母的期望，秉持農人勤奮的天性，默默耕耘著每一塊畫布。

雖然畫風有多次轉變，但是他的作品具有濃厚個人色彩，在拍賣會上相當受歡迎；知名的蘇富比、佳士得、傳家、羅芙奧、拍立得等機構，都曾拍賣過他的畫作。

繪畫創作之餘，一九九五年他開始探索立體創作的可能。

一開始，他實驗木質材料，發現木頭的延展性不夠。嘗試不銹

鋼時發現，這種延展性和可能性都沒有極限的材質，完全符合他只要有想法就可以做到的要求。他便在一九九六年成立「黃銘哲立體作品工作室」。

可是，要將平面的創作草圖，轉換成立體的不銹鋼作品，過程並不如想像中順利。剛開始，他將作品草圖拿到專業的不銹鋼工廠要求評估製作時，得到的答案都是不可行；理由是，他們的製作技巧無法滿足他的要求。為了完成立體作品，他租下廠房，購買設備，親自面試，徵選願意一起努力克服技術困難的師傅，組成自己的工作團隊。

每次他提出構想請工作夥伴們幫他評估可行性時，得到的答案大都是「不可能」。相當有實驗精神的他，總是在工作夥伴搖頭放棄時，堅持再試試看；歷經無數次失敗、絕望、腦力激盪後，終於完成不可能的任務。在悶熱、嘈雜、焊接火花四濺的廠房裡，每天工作時間長達十幾小時；經過一年多不斷溝通和嘗試後，一九九七年終於在台北世貿中心展出立體新作。

原本只是為了單純的自我突破而創作立體作品，卻剛好跟國內興起的公共藝術潮流結合。他說：「身為一個藝術工作者，必須對自己居住的土地營造藝術景觀。」做為一個勇於冒

險且負責任的藝術家，在留下幾件具代表性的立體作品後，他

重拾畫筆，繼續耕耘畫布。

他將立體作品的創作符號，轉換成平面繪畫，構圖與線條跟立體作品一樣簡單。他說：「一個藝術創作者應該有冒險的精神，去顛覆自己原有的風格，發展屬於自己的繪畫符號。」

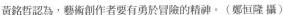

黃銘哲認為，藝術創作者要有勇於冒險的精神。（鄭恒隆 攝）

自然圓融的生活美學 —— 雕塑大師楊英風

台北市的重慶南路和南海路口，有幢磚紅色的建築物，造型樸實大方；靠近街道的窗口，有幾扇透明的大玻璃，隱隱透露出建築內部的藝術氣質。這幢迷人且內涵豐富的建築物，就是景觀雕塑大師楊英風先生於一九九二年所成立的「楊英風美術館」。

以雕塑做為藝術語言的楊英風，由於從小父母就在遙遠的

中國北方經商,而將他寄養在外祖母家,親友對他疼愛有加。

小小年紀的楊英風卻懂得心存感恩,對人都很客氣,想要的東西不敢強求,想做的事也會忍住不做,深怕增添親友的麻煩和負擔;甚至連想念母親時,也不敢在親友面前流淚,只好獨自跑到野外大哭一場。

當他靠在粗壯樹幹上哭泣時,輕輕微風吹乾他的眼淚、淡淡花香融入他的呼吸、啾啾鳥鳴輕喚他的小名,大自然彷彿代替母親給了他母愛,他也以欣賞大自然的一草一木取代對母親的思念,就這麼度過童年。

從小喜歡藝術的他，在父親建議下，曾經就讀日本東京美術學校（現在的國立東京藝術大學）、中國北平輔仁大學美術系、國立台灣師範大學藝術系等。他不僅學習建築、雕塑的專業技術，更瞭解建築

楊英風的藝術創作和理念，至今仍然影響很多人。（楊英風美術館 提供）

材料學、環境學、氣候、地域和人類生活環境的關係，因而啟發他對「環境」、「景觀」的重視。一九四七年，他回到台灣；隔年大陸淪陷，父母來不及撤離，這分血緣親情就這樣被分隔了三十五年。

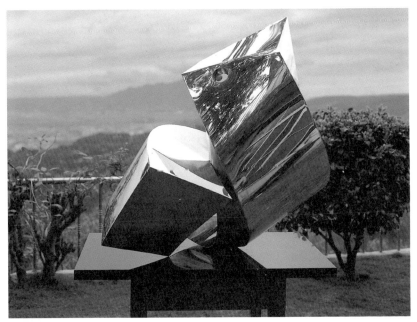

回到太初。（楊英風美術館 提供）

一九五一年，他進入農復會工作，主編《豐年》雜誌；走遍台灣農村，令他印象最深刻的是鄉間廟埕的講古及民間說唱。那個時候沒有電視，收音機也很少，全家人最好的娛樂就是聚在廟埕裡，聽講古老師生動地講述「包公斬陳世美」、「華容道上關公義釋曹操」，內容不離忠孝節義，相當具有教育性。這段時期，楊英風創作出：「賣雜細」、「後台」、「伴侶」、「霧峰古厝」等傑作。

但隨著經濟起飛，台灣由農業轉型為工業，人與人之間開始疏遠，連耕田的牛也從活牛變成鐵牛。因應時代的推移，楊

英風也開始把腳步邁向世界各國；他前往義大利國立羅馬大學雕塑系及羅馬造幣學校進行藝術研究三年，吸取西方的精華，豐富他的內在胸襟與宏觀的藝術視野。

回到台灣後，他投入花蓮大理石廠的建設。在花蓮他體會到，大自然雕刻太魯閣山水，藝術家的石雕作品也要呼應大自然，就是所謂的「環境造人，人也創造環境」。因此，他在一九七○年代提出「景觀雕塑」這個具開創性的觀念。

他表示：雕塑藝術的「景」是一個「外在的型」，必須與周遭的自然環境相應相融；而「觀」則是人類「內在的精神狀

態」。人類生活深受自然、宇宙的影響，所以他終其一生以自然、樸實、圓融、健康的生活美學，做為景觀雕塑創作的核心精神，並將他的景觀雕塑融入台灣的現代化建設中，希望藉由雕塑的造型語言，畫龍點睛地表現這塊土地的現代文化與生命

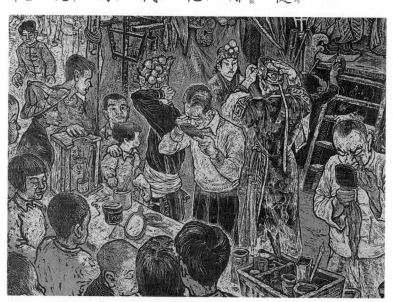

後台。（楊英風美術館 提供）

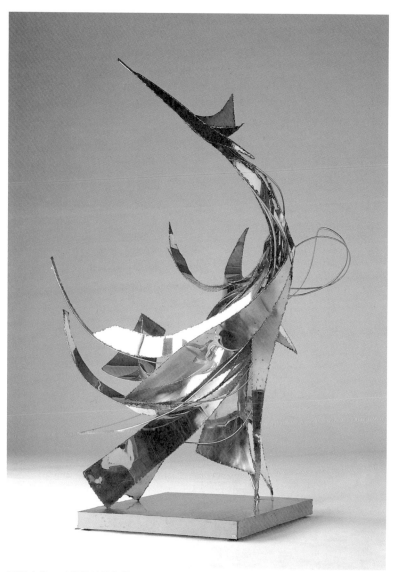

鳳凰來儀。（楊英風美術館 提供）

痕跡，經由眼看、用心體會以及潛移默化，達到教育的功能。

最令人感到好奇的是，在長達半世紀的創作過程中，是否曾遇過瓶頸呢？

楊英風說，他很喜歡旅行，因為旅行可以接觸到許多新的事物，激發靈感。當他在創作過程中遇到瓶頸而無法突破時，他就會抽身離開，把有關那項創作的種種瑣事統統忘得一乾二淨；因為唯有心裡空了，才能作更大空間的思考；就像大海流進內心再融入大地一般，也唯有把心靈的門窗打開，才能進入宇宙，回歸自然。

他晚期的「不銹鋼系列」，是他創作生涯中的成熟期。他把中國生態美學及佛教的哲思，表現在先進、現代感十足的不銹鋼材質上；像瓷器一般單純、光潔的不銹鋼鏡面反射，將周遭環境與觀賞的人納入作品中。

楊英風笑起來笑聲爽朗，也樂於與人分享他的心路歷程與創作心情。雖然他已經過世多年，但是他的藝術創作和理念，一直影響著後學者；因為，一般雕塑只停留在形的追求，他卻已經擴充到人類整體空間的塑造。他始終認為，藝術與生命、生活密不可分，他也是如此雕塑他的人生境界。

晶瑩剔透的無相境界

——琉璃創作楊惠姍

楊惠姍，曾經是金馬獎的影后，也曾經獲得亞太影展的最佳女主角獎，是一個家喻戶曉的知名演員。但是，她在演藝事業到達顛峰的時候，卻選擇退出演藝圈，投入一個完全陌生的領域。

一九八七年，她設立了「琉璃工房」，開始創作琉璃。由於對琉璃根本不瞭解，原本以為很簡單就可以完成的東西，結

楊惠姍把元代的千手千眼觀音壁畫立體化。（琉璃工房 提供）

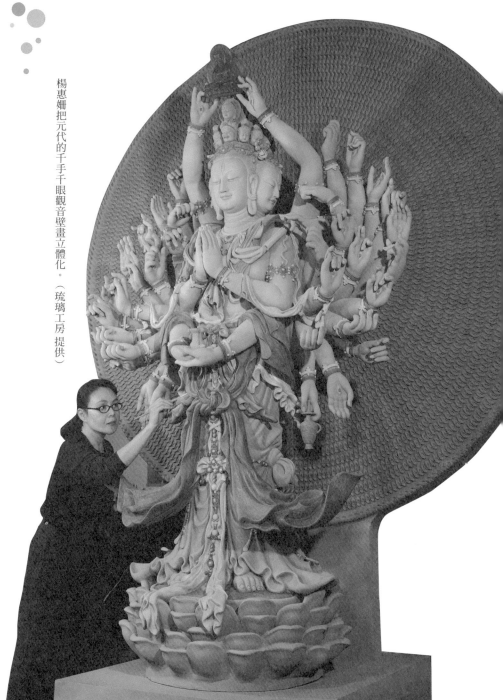

果用了三年六個月，幾乎花掉所有的積蓄才完成。研發琉璃製作技術的過程中，遭遇的挫敗和失望，常讓她心灰意冷；但是，她抱著「置之死地而後生」的心念，不讓自己有路可退，並將過程中所經歷的艱苦當作修行。

就在琉璃工房陷入財務危機、而且一直無法做出作品的時候，朋友送她一本《藥師琉璃光如來本願功德經》。她從小就受洗為天主教徒，從來沒有接觸過佛教；但是，她一頁一頁、一行一行地仔細閱讀後，彷彿看到黑夜裡的一盞明燈。一九九○年，她完成的第一件琉璃作品，就是一尊佛像。

一九九六年，她到中國敦煌，走入莫高窟的石窟內。由於

鹽化的關係，每一個氣泡的剝落，就是一個線條和顏色的流

失。當她進入第三窟觀摩元代千手千眼觀音壁畫時，就再也壓

抑不住躍躍欲試的念頭；她要將元代千手千眼觀音壁畫像「立

體化」，用藝術創作的角度，結合現代科技，以雕塑的方式呈

現敦煌佛像的嶄新面貌。

她所雕塑的第一尊千手千眼觀音菩薩塑像，高度將近一公

尺；卻在一九九九年的九二一大地震中，摔落工作檯而損毀。

面對一地的碎片，她首先浮現的想法卻是：來不及參加隔年七

月的敦煌展了。

但是，兩天之後，她就排除失望的心情重新出發，夜以繼日地趕工。

二○○○年時，在「敦煌藏經洞發現百年紀念活動」現場，呈現在世人面

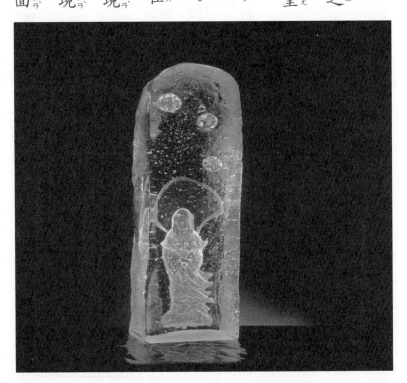

大智昇起。（琉璃工房 提供）

前的，是一尊將近兩公尺的塑像。這尊千手千眼觀音菩薩，已

由敦煌研究院永久典藏。

展覽結束回到台灣後，她再度陷入無可救藥的狂熱中——

她要重塑一尊觀音，而且要比在敦煌展出的觀音更大、更重。

她幾乎全天候二十四小時地工作，她說：「創作的路是不能停

的；停下來，就會打瞌睡。」

在不停地工作當中，她內心充滿無盡的歡喜；尤其是塑佛

像時，她不斷地想著：「佛應該是怎樣的笑容？」她認為，和

佛接近是一種心靈的休息，想像佛的慈悲心，會讓她的心平和

安靜，那是一種享受與福氣；雖然勞動軀體很辛苦，卻能讓她

的心靈得到淨化。

這樣的堅持，讓我們在二十一世紀初，看到一尊高達三百

四十七公分的千手千眼觀音菩薩塑像，這是她從事琉璃創作十

五年來最大的佛像造相。讓人關心的是，要如何將這尊碩大的

觀音像燒鑄成琉璃呢？琉璃工房估計過，從訂製窯爐到燒鑄，

時間差不多要十二年；到時候，楊惠姍就已經六十多歲了。

就技術上而言，她的創作可粗分為三個階段。第一個階

段，是從一九八七年琉璃工房剛成立的時候，第一件作品就是

佛像。當時的她，是以一種文化的角度看待宗教；在佛的面相造型上，以參考各種書籍為主，先求外型的相似。

第二階段是一九九六年以後的「敦煌」系列。在敦煌，她體悟到佛的樣子何止千萬種。這個階段的作品，佛的個別性與方便性幾乎都不見了，轉而朝「虛」的方向發展，不執著於相的存在，完全抽離個人色彩與風格，只用一尊世間佛像重覆出現，代表多如恆河沙數的佛像。

第三階段就是二○○一年展出的「無相無無相」系列。從一九九八年起，她正式以「複鑄法」創作新的琉璃風格。從有

相到無相的過
程中，必須先
創作一個「有
相」的實體，
再用複鑄法表
現「無相」的
境界；技巧是
在靜定的佛像
周圍空間，用

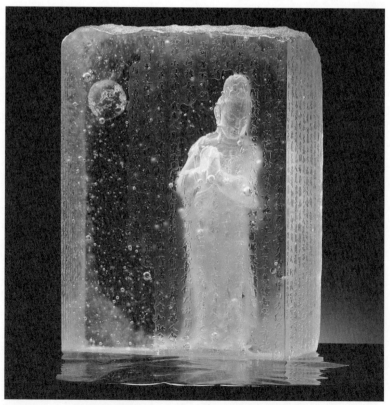

處處聽聞。（琉璃工房 提供）

流態或氣泡表現「諸法無常」的變幻莫測，讓佛像周圍空間充滿不可抑止的生命衝動。

當明星的時候，她磨練演技，做最精采的演出；投入琉璃創作後，面對經濟和創作失敗的壓力，她仍然堅持到底。現在，琉璃工房所看得到的美麗與創意，都是她和工作夥伴歷經無數的失敗和挫折後的成果。她最大的希望，就是將最美麗的琉璃創作，呈現在世人面前。

高溫中的耀眼光彩

——用岩礦土塑佛的廖明亮

北台灣夏日清晨，陽光早早就露臉。捷運車廂人來人往，每個人都會在自己選定的停靠站下車；但是，人生的旅程，每個人都那麼確定自己要往哪裡走？在哪裡停靠嗎？

就像擅長用岩礦土雕塑佛像的廖明亮一樣，他說：「人生的路，並不一定是自己的選擇，有時候是環境造就我們往那一條路走；也或許就是這樣的一個轉念，讓我一步一步走向雕塑

佛菩薩的道路。」他會走向藝術創作的道路，其實是無意中的安排。

廖明亮國小三年級時，隨家人從新竹遷居台北縣。原本學業成績就不理想的他，來到台北後不但功課跟不上，老師也疏忽他的存在。進入永和國中就讀時，學校剛成立的「美術實驗班」招收國一新生。當時他對繪畫並沒有特別喜愛，只是在國小時，為了交作業而抄襲課本上的一幅畫，居然被老師選上，張貼在佈告欄；小小年紀的他當時覺得，或許自己真的有一點畫畫的天分？那麼，就到美術實驗班去學畫畫吧！

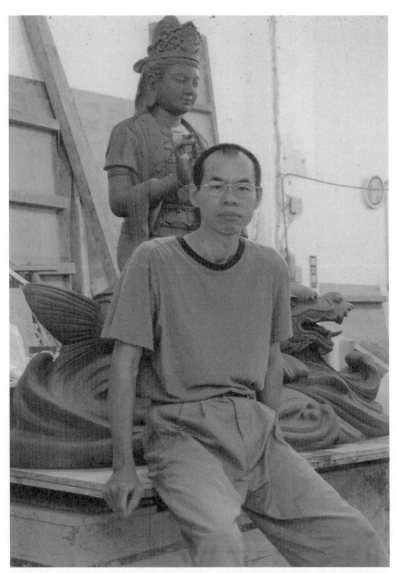

雖然課業成績不理想，廖明亮卻在藝術創作中，找到屬於自己的天空。（廖明亮 提供）

國中三年塗鴉下來，讓他順利考上復興美工，在美工技巧方面紮下基礎。高三分組時，他選擇雕塑組。從國中就一直學習平面繪畫，到了雕塑組則從平面轉為立體，對他來說是一種全新的挑戰。

畢業後他開始學習木雕，而且從學徒做起，幸運地遇上一位相當照顧他的師傅。由於學科成績一向不理想，他一直希望能在藝術創作上比別人出色，因此在學習技能時總是全心投入；師傅看他學得那麼認真，經常特別傳授技巧。

入伍當兵期間，部隊的種種訓練，讓他的人生再一次來個

大轉彎。

在金門服役時，他擔任接線生的工作。為了戰略考量，接線生必須熟記各種數字代碼，還要考試；這對學科成績一向不理想的他來說，是相當大的挑戰。讀書時，他就經常記不住老師教過的內容；現在要背那麼多數字代碼，讓他相當心慌。

當時和他輪值的另一位同袍，在學校的成績非常優異；看到他那麼

和尚。（廖明亮 提供）

緊張，便熱心指導他如何熟背代碼。在同袍的指導下，他才知道，原來讀書必須「專心」才行。於是，他「專心」熟記各種數字代碼；滿分的成績，讓他信心大增。

當兵三年的各種訓練，讓他不但掌握了讀書技巧，也激發了自己熟背事物的潛能；因此，在退伍之後，他決定再進校園進修，並在一九八七年考入文化大學美術系西畫組。

文化大學畢業後，他進入製作傳統佛像的公司上班。長達十年的制式傳統佛像工作，雖然不免會限制藝術創作，對他而言卻是必經過程。由於內心藝術創作的熱情不斷滋長，他決定

開始走自己的創作路。

一九九六年，他跟隨吳金山老師學陶藝；後來母親對陶藝也有興趣，他便安排母親跟古川子老師學陶。由於母親表示聽不懂老師上課時所說的專業術語，孝順的他便開始「伴讀」，陪母親上課；古川子獨創的岩礦土，卻深深吸引了他。

所謂岩礦土，是在台灣陶土中加入岩石，所加入的岩石以能耐高溫的礦石為佳；由於岩礦土中含有金屬礦物，可作為發色材料。再用一千兩百五十度的高溫，以「還原燒」方式燒製。

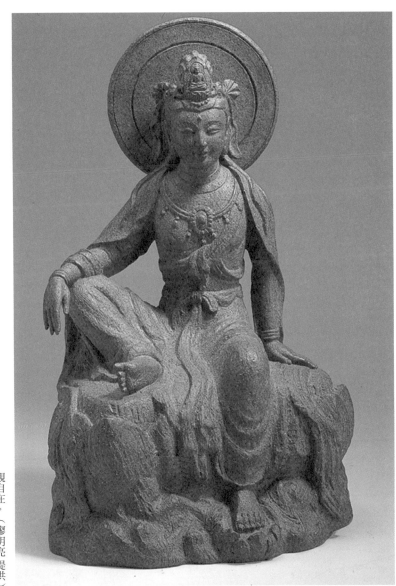

觀自在。（廖明亮提供）

岩礦土採用還原燒所展現的豐富質感，讓他決定將這種素材轉移到佛像創作上，並在二〇〇〇年全心投入，算是國內第一個用岩礦土燒製佛像的人。陶土所作的佛像，視覺與觸覺都比較平面；而岩礦土因為含有岩石成分，不僅表面觸感立體，還可欣賞岩礦土在高溫燒製過程中，胚體所含的岩石礦物因燃點不同所產生的各種色澤變化。

「還原燒」的窯燒過程中，窯燒時間長短、還原多寡、天氣乾燥或潮濕、胚體裡金屬礦物的含量，都會影響燒製結果；加上他本身強烈的實驗精神，經常改變窯燒溫度與條件，因此剛

開始時經常失敗，但是他並不灰心。他說：「看到自己的缺失才是修行，發現自己的問題就是一種進步。」從挫敗中累積經驗，讓他的作品更豐富感人。

廖明亮雖然從小學業成績不理想，但是他選擇自己喜歡的繪畫，並且專心學習各種藝術技能；之後則專注於自己的藝術創作，以特殊的岩礦土雕塑佛像，將藝術與佛法融為一體，引領更多人親近佛法，也找到屬於自己的天空。

重現古釉神韻

——釉藥專家蔡曉芳

吃飯用的碗盤、喝水用的杯子、插花用的花瓶等陶瓷，為甚麼看起來都那麼美？因為它們都有經過化妝喔！它們的化妝品就是釉藥。

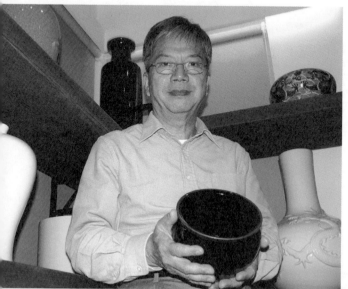

蔡曉芳精研釉藥，讓古釉神韻再現。（鄭恒隆 攝）

你知道嗎？陶瓷淋上釉藥之後再去燒製，就能呈現精緻的線條圖案和鮮豔花色，為生活增添藝術氣息。可是，在古時候，有些釉藥的顏色，只有帝王才能使用呢！

有一個專門研究釉藥的人，他已經滿頭白髮，這個人就是蔡曉芳。

蔡曉芳從小就在藝術和音樂上展現天分；但家人為了他的前途著想，鼓勵他選擇工科，他便考入台北工專（現在的台北科技大學）電機科就讀。

一九五〇、六〇年代，台灣靠著美援資助，慢慢從農業轉

型為工業；因此，電機材料的研發成了工業發展必備的條件。

一九六二年，中國生產力中心和貿易中心獲得美國的經費補助，正舉辦第一屆「窯業工程人員訓練班」；蔡曉芳上班的公司老闆，就鼓勵他進一步研究「磁性」材料。因此，他就去報考，竟然順利考取了。從此，開始研究包括水泥、玻璃、陶瓷等耐火材料。

訓練班聘請各國的老師來教學。教導陶瓷課程的日本籍老師告訴他：「耐火材料國外研發的人很多，但是台灣的陶瓷水準仍然落後其他國家。」老師就建議成績優異的他專心研究陶

瓷。蔡曉芳原本就很有藝術天分，他也欣然接受老師的建議，於是又回到藝術創作的天地。

研究陶瓷，必須研修釉藥、窯燒等課程。兩年的訓練班課程結業後，透過日本籍老師的推薦，一九六四年他進入日本最知名的陶瓷研究機構「日本通產省名古屋工業技術試驗所」深造，跟隨加藤悅三、金岡繁人等名師學習。

到日本進修時，由於當時的設備相當刻苦，學生必須自己研磨釉藥，他的手臂因為長時間研磨而痠痛。入窯後，要不分晝夜照顧火候，出窯後還要將窯燒後的色澤、結果，一一記

牙白地粉彩桃蝠圓壺組。（蔡曉芳 提供）

錄、檢討；並且利用時間，到圖書館廣泛收集陶瓷相關研究資料，帶回台灣慢慢研究。

回台灣後，憑著在日本所學的經驗，他一方面從事釉藥研究，一方面擔任生產技術指導，解決製坯、施釉到燒成等工作程序，並成功

研發生產台灣首見的「窯變釉磁磚」。

工作之餘，他繼續在家中做實驗，常常就地取材，利用蛋殼、木屑、粗糠、牡蠣殼等各種材料，研製成釉藥後做成試片，寄放在各種不同窯場燒製，例如隧道窯、美國製瓦斯窯、煤炭窯等，以瞭解各種窯場的燒結狀態差異與獨特之處。他說，研究釉藥的原則只有「堅持」兩個字，專心、不怕麻煩是必備條件。

一九七四年，他燒出第一件作品「寶石紅釉杯」，市場評價極高，強化他持續創作的信心，更專心致力於釉藥研究。

原本對古器物就相當有興趣的他，時常到故宮博物院研究古代陶瓷。或許是觀察得太專注，故宮還破例，在層層警衛戒護下，打開展示櫃讓他直接賞析鎮館之寶「紅釉觀音瓶」。

欣賞故宮的「典藏品」後，他決心將傳世名窯的精華一一重現，讓歷代名窯、名釉，再次回歸到「生活」上，成為生活上的藝術品。

重現歷代各種釉彩，除了豐富的化學知識外，還需要從無數的實驗和不斷地修正中吸取經驗。他說：「即使是相同釉色的器物，因土質差異也會影響呈色。另外，火候氣氛的掌控也

是極重要的因素，任何一個環節有細微疏忽，窯燒結果就難以掌控。」

蔡曉芳曾經在燒製出一窯極類似古物的釉色時，收藏者總是希望他再燒出「相同」的器物。但是對他來說，他所燒製的宋瓷，不在於和古物多麼相似，而是他已經體悟出宋瓷釉色的神韻和質地，精準地使用釉藥的配方，並進一步追求自己所要開創的風格。

研究釉藥非常辛苦，他說：「青花瓷瓶身上的各種花紋，是在素坯上以氧化鈷做為色料畫出來的；粉青、梅子青等色調

成果。但是，因為蔡

日夜守著窯火才有的

數個酷夏與寒夜，不分

次反覆試驗，歷經無

幾年的歲月，一次又一

的色澤，是他以三十

而成。」這些溫潤人心

化鐵的釉料高溫燒製

的青瓷，是由含微量氧

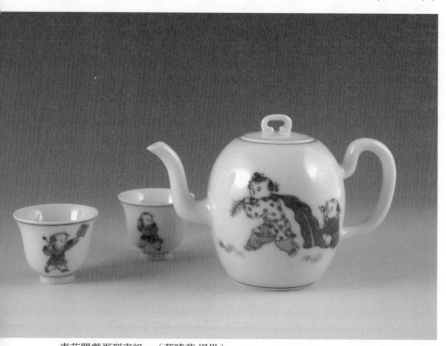

青花嬰戲蛋型壺組。（蔡曉芳 提供）

曉芳具有不怕困難、不怕失敗的決心和毅力；所以才能讓精緻美觀的陶瓷器具融入人們的生活中，讓日常用品也成為藝術品。下回，當你吃飯、喝茶時，記得欣賞陶瓷釉色的美，會讓茶水喝起來更香甜喔！

讓頑石迸出生命

——石雕創作鄧廉懷

在民間神話中，《西遊記》裡的美猴王是從石頭裡迸出來的，這個神話讓人對石頭感到好奇。石頭在大自然裡吸收日月精華，有些已存在數百萬年甚至億萬年，自然有屬於它的生命與獨特性；每一塊石頭都像珍貴的美玉，經過藝術家的琢磨雕鑿後，賦予它們新生命。

石雕藝術家鄧廉懷從小就喜歡繪畫；但是，從國中畢業一

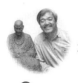

直到服完兵役，他都不曾接觸過石雕。直到退伍後兩年，有一回和朋友到花蓮旅遊，看到當地報紙的求職欄有一則招考雕塑大理石學徒的啟事；基於對藝術的喜愛和想學得一技之長，他就跑去應徵。

第一次到石雕工廠，看到一塊石頭被雕成一件藝術品的那分感動，讓他愈看愈入迷，差點兒忘了自己是來應徵學徒的。老闆看他這麼喜歡石雕，便答應讓已經二十四歲的他從學徒做起。

三年多的學徒生涯中，他虛心地向工廠裡每一位資深師兄

請教學習。例如，他想學刻獅子，他就會拿一塊石材請教獅子刻得最好的師兄，請他從頭到尾刻給他看。由於心思靈巧，加上學習能力強，幾乎看過一遍，他就能掌

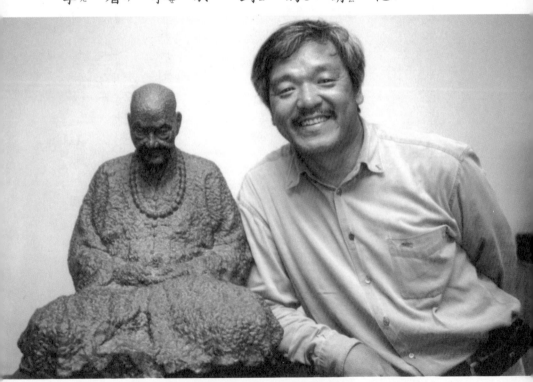

歷經九二一地震後，鄧廉懷更懂得惜福。（鄧廉懷 提供）

握刀法技巧與造型，再經過幾次的練習就熟能生巧。

但是他並不以此自滿，反而更積極嘗試各種不同造型的雕刻。

喜歡人像的他，自我學習西洋雕刻，參考外國雜誌裡的人物雕塑，然後創稿雕刻。他的作品深受客戶喜愛。

二十八歲自己創業，除了研發新作品外，西洋人物的寫實雕刻，讓他在花蓮的石雕界相當受歡迎。雕塑大師楊英風先生曾到他的工作室參觀，非常欣賞他的作品。一九八〇年代，政府積極推動各項技能競賽；在所有工藝中，獨缺石雕，楊英風便鼓勵他參加台北市第十一屆美展比賽。他得了第一名，作品

還被台北市立美術館永久典藏。這樣的成績，讓他更有信心投入石雕藝術創作。

作品連連獲獎，帶來掌聲，也讓自我要求很高的他想要突破現狀。三十六歲時，他結束生意蒸蒸日上的石雕事業，全家從花蓮搬到埔里，拜楊英風為師。

大自然的日升月落、蟲鳴鳥叫，讓他感受到藝術創作與自然共通的精神本質。這樣的創作心境，呈現在作品上，是將繁複的雕工，經由造型內涵的提升，再以簡潔的手法，將作品的形體與神采表現出來。

一九九一年，他在埔里近郊大坑山購地，成立「一元坡工作室」。工作室環境清幽、視野遼闊、景觀優美。他的作品散置在修剪整齊的草坪與坡道，這些堅實的石雕經過大自然晨風夜露洗禮，增

歡樂童年。（鄧廉懷 提供）

添了幾許靈秀之氣。

其實，石雕工作相當勞心勞力，尤其石材笨重，有時重達數百公斤甚至數千公斤。每件作品雕刻之前，必須先以泥塑做樣稿；泥塑造型滿意後，再以樹脂翻模，

浴。（鄧廉懷 提供）

然後挑選適當石材，用強健的雙手揮動釘錘雕鑿。在雕鑿聲嘈雜、灰塵滿布的工作環境中，將一塊塊冰冷的石頭雕刻成一件有情、有愛、有生命的藝術品。

在雕刻過程中，除了體力的消耗之外，還要擔心石材裡隱藏的雜質與裂痕；尤其是純白大理石，任何雜質都可能使作品前功盡棄。在這番身心煎熬中，支持他的最大原動力，就是對創作的全力以赴，以及對藝術無窮無盡的追求。因此，作品完成後，在卸下灰頭土臉的工作服和大大小小的鑿刀釘錘時，內心總是滿溢喜悅與滿足。

在佛像雕刻上，他喜歡自由自在，不受傳統束縛，在造型上有自己的創意；連石材的選擇，也符合所要雕刻的佛像個性。例如，他會選擇石材中最堅硬的黑色花崗岩，以簡潔線條、粗獷雕鑿法，表現出達摩、天王等佛像，剛強、威嚴的性格。較為柔和的石材，例如純白大理石和砂岩，則是表現佛菩薩慈悲容顏的最佳選擇。

無奈，一九九九年的「九二一大地震」震垮了他的工作室；隔年，一場豪雨造成土石流，又將工作室全部掩沒。天災的無情和大自然的反撲，讓他有反省自己的機會。現在的他，

樂天知命，也抱
著感恩的心，和
人廣結善緣，並
將源源不絕的創
作力化為石雕作
品，繼續用創作
來實現他的藝術
理想。

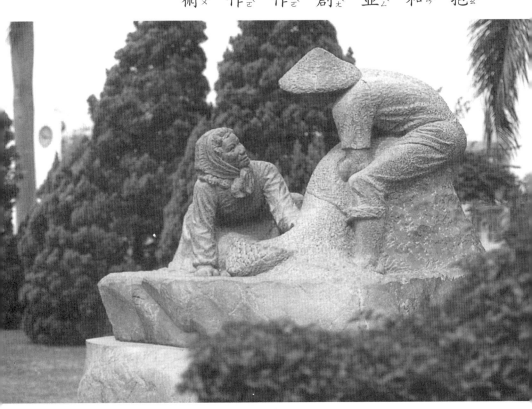

豐收。（鄧廉懷 提供）

放大鏡底下的世界

——毫芒雕刻蕭武龍

毫芒雕刻是快要失傳的古老藝術。這種藝術是將文字、圖案、國畫山水，刻在象牙、海豚

蕭武龍所從事的毫芒雕刻是即將失傳的藝術創作。（鄭恒隆 攝）

牙、果核、龜殼、鱗片、珊瑚之類的素材上，欣賞的人無法只靠肉眼就能看得清楚，必須借助二十倍以上的放大鏡，才能看清箇中精采。

這是一門吃力而且不討好的冷門藝術，必須具備細柔靈巧的雙手、明察秋毫的眼力，以及超乎常人的耐力、毅力與定力，簡直是不可思議的本事。學習這種巧藝絕技，除了天分之外，還需長期辛勤耕耘才會有成績；毫芒雕刻藝師蕭武龍，就是一個最具體的例子。

蕭武龍，年少時就酷愛書法，作品獲中日書藝特選多次。

除了書法，年輕時期的他，還喜歡收集模樣小巧可愛的東西：

小碗、小籃子、小椅子等，就連小侄子長大後穿不下的小牛仔褲，也成了他的收藏品。或許是因為喜歡小東西的原因，他在三十歲那一年，欣賞到故宮博物院收藏的毫芒雕刻藝術品時，非常驚訝：原來，書法還能以雕鑿方式、並縮小數十倍來表現形象之美。

台灣毫芒雕刻名家樓永譽先生的作品最吸引他；樓先生曾在一公分見方的象牙上，刻寫了三百個字。從欣賞、收藏，繼而在一九八〇年拜樓永譽先生為師，他投入學習這門幾乎要失

傳的古老技藝。

毫芒雕刻所使用的工具，是一種精鋼錘鍊的特製細鋼針；使用者必須全神貫注，一刀一刀、一字一字地刻繪。早期他刻出來的字像米粒一樣大，再慢慢縮減為像芝麻那麼大；如今，刻出來的字跡比芥子還小。這期間全靠爐火純青的呼吸運行、刀法技藝及情感的投注，一絲不苟地刻出每個字的點、橫、撇、捺；否則，一刀失誤，整件作品就會功虧一簣。

為了能平心靜氣、不受干擾，二十幾年來，他都在夜深人靜的時候，打坐調息之後才開始雕刻。首先，在表面磨得相當

光滑的象牙上，用一枝約零點五釐米粗的鉛筆畫一條黑線，用來讓雕刻時每一行的間距都很平整；再用十倍的放大鏡，以細如縫衣針的鋼針，

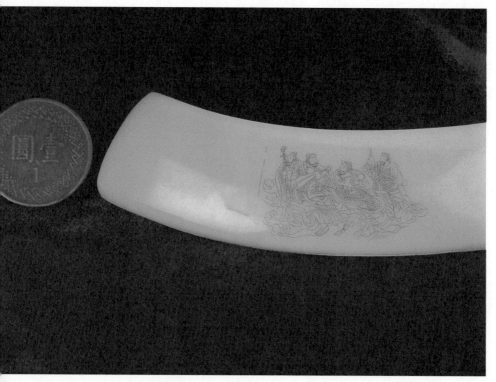

四大天王。（蕭武龍 提供）

按著鉛筆線逐字鐫刻文字和圖案線條。

他說：「其實，在刻的時候根本看不到字形的一撇一捺，憑仗的就是清晰的思路和定力。」雕刻時所耗費的眼力和精神，不是一般人所能想像，「心靜專一」最重要；如果心浮氣躁，精神不能集中，根本無法凝神運刀。雕刻時間若太長，指力負荷不了，會產生顫抖現象，所以每次只能工作二十到三十分鐘；因此，每件作品都是體力和耐力凝聚而成的。

為了將山水景致融入詩詞意境，一九九一年，他跟隨李奇茂教授學習國畫。篤信佛教的他，更以超乎常人的毅力，在一

九九二年完成「世界最小的書」：每片零點八公分乘以零點九公分的象牙薄片上，刻上《般若波羅密多心經》全文兩百六十八字、《大悲咒》全文四百一十五字、《金剛經》全文五千四百三十三字，計十二片千八百五十八字、《佛說阿彌陀經》全文一共二十四頁，總共七千九百七十四字，不包括落款。

他說：「世界上的萬物都會改變，只有經典裡的法是不變的；當年佛陀要入涅槃時，就要他的弟子以法為師。所以我才會想要刻佛經。」

他還在掉落的頭髮上雕刻詩詞，然後染上顏色；即使用數

十倍的放大鏡欣賞，也要端詳許久，才能看出其中奧妙。一九九五年，他以獨特的雕刻技藝，獲第四屆民族工藝獎。一九九三年，他拜當代交趾陶名師蘇俊夫學習交趾陶；一九九七年，他將毫芒雕刻與交趾陶結合在一起，展現前所未有的藝術視野。

二十幾年的歲月，他刻過近千件作品，如今只剩下約兩百件階段性的作品。因為，在自我嚴格的要求下，部分作品在展覽過後就磨掉；下次展覽時，同樣內容的作品，尺寸縮得更小。

在放大鏡的輔助下，欣賞蕭武龍文字間的撇捺、衣襟裙襬的交錯和觀音俯視紅塵的慈祥容顏，也看到他堅持的創作精神；因為，一筆一劃，都是他用時間和生命，全心全意、凝神專注下創作出來的。

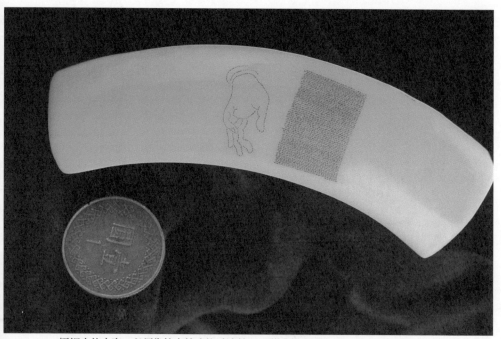

極細小的文字，必須靠放大鏡才能看清楚。（蕭武龍 提供）

為了增加這項藝術的意境，他還拜師學國畫和交趾陶，讓人從他的毫芒雕刻藝術中，找到生命的感動與驚歎。

如膠似漆的熱情

——漆器藝師 賴作明

大約在七千年前，河姆渡文化層中，就發現人類使用過的木胎朱漆碗。近數十年來，考古工作者經常發現，兩三千年前墓葬中的出土文物，往往人骨已壞、木質已朽，而漆器卻完整如新，就是全賴表面有漆保護。由此可知，漆在數千年前就被人類廣泛使用。

漆藝家賴作明，從出生到現在，沒有一刻離開過漆。年少

時跟隨漆藝家父親，學習木雕彩漆及堆漆雕漆技法；省立淡水工商專科學校畢業後，於一九八二年受聘到台中縣烏日鄉明道中學教「漆器」課程，這是台灣第一次有中學將漆器工藝排入教學課程內。

教了兩年書，一九八

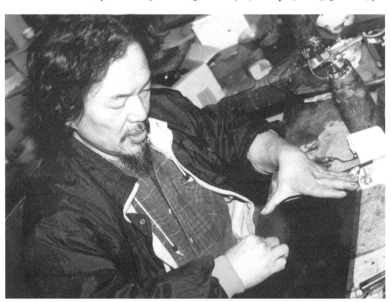

賴作明希望有更多熱愛漆藝的工作者，投入台灣漆文化的推廣。（鄭恒隆 攝）

四年在父親日籍好友推薦下，三十六歲的賴作明忍痛離開妻兒，以自費留學生的名額，獨自跑到日本

琴韻平質。（賴作明 提供）

學習在台灣已幾近失傳的傳統古漆器製作。他進入「金澤美術工藝大學」工藝設計系，專攻漆器製作研究一年，於就學期間接受嚴格的學院教育。

學成回台後，他的內心充滿讓漆文化再度重生的理想與熱情。他積極籌畫並舉辦展覽，大力推動漆文化。

滿懷復興漆文化的使命感，讓他夜以繼日地埋首於工作室，每日鑽研漆的各種技法，忘了要出外謀生，忘了一家大小要靠他養活；有六年的時間，全家人過著有一餐沒一餐的窮困生活。直到遇到一位事業有成的同學，每年大量買下他的作品

後才獲得改善。

漆器的原料，是由漆樹割下的漆汁。因為生漆含有毒素，皮膚接觸或是吸入漆的氣味，就會被「咬」；所謂「咬」，就是身體與漆酸產生生化學反應。依照體質不同，輕微的手臂腫痛、奇癢無比；嚴重一點的全身浮腫、長滿漆瘡。如果不小心抓得皮破血流，造成傷口感染的話，連臉都會腫得像「麵龜」一樣。

賴作明形容那種「癢」真是痛苦難當，讓人幾乎要發狂，這也是一般人不敢學習漆藝的原因。但是，從事漆器工作的

人，幾乎一定要被漆「咬」過，才能進入漆藝「如膠似漆」的世界。

有一年除夕夜，他仍然努力工作，不慎被漆咬到，漆瘡發作，全身紅腫、奇癢無比，雖然是寒冬也不得不泡在水裡減輕疼痛。在一家團圓的日子裡，內心的無奈真是點滴在心頭。

生漆本來是液體而且有毒，一旦乾燥後，便不被任何化學藥水所溶解，漆本身也不再散發出任何毒氣，所以漆製品在安全性上沒有問題。漆乾燥之後，具有防潮、耐熱、絕緣、不怕酸鹼侵蝕、埋藏在土裡數千年也不會腐壞等特性。

在鑽研漆藝技法的過程中，一次無心的調製，卻讓他成功地改良製作出失傳已久的「漆陶」，使漆和陶合而為一，再創「漆陶」藝術新領域。「漆陶」出現在周朝，但這種陶胎漆器因技術困難，並未流傳下來。他在日本求學期間，就根據明朝黃大成的《髹飾錄》一直苦思、鑽研漆陶的製作；經過多年的努力，卻一直無法讓漆黏附在陶器上。

一九八六年，有一天，他在做木胎打底時，為了避免浪費，就把前一天用剩的黏膠稀釋液倒入生漆中混合使用。當時存放在玻璃碗內，半年後洗碗時卻意外發現，這個配方讓漆附

秋色。（賴作明 提供）

著在玻璃上，完全不會剝離；他靈光一現：如果玻璃都能黏上漆，那麼陶器也可以。

從此，台灣誕生了傲世的「漆陶」，他也成為台灣第一個製作漆陶的人，並將漆器變塗、彩繪、鑲嵌貼附等近千百種變化無窮的技法運用在漆陶上，開啟台灣特有工藝文化的新紀元。

一九八九年，他受邀在歷史博物館國家藝廊展出漆陶與漆畫。一心推廣漆藝的他還開班教授漆陶，目前國內有二十幾位知名陶藝家，都追隨他學習。為了讓一般民眾更親近、瞭解漆

藝，他和父親在二〇〇〇年元旦成立「台灣漆文化博物館」，

並免費開放給民眾參觀；雖然經費短缺，他仍然咬緊牙根，要

讓博物館繼續發揮推廣漆藝的功能。

製作漆器手續繁瑣，必須要有異於常人的耐心和體力，再

加上細心與不求功名的定力，才能持續且堅持下去。賴作明希

望，有更多像他一樣滿腔熱情的漆藝工作者，投入台灣漆文化

的推廣。

如履薄冰的絕技

——蛋雕藝師關椿邁

將一顆蛋握在手裡，你會擔心一不小心就弄破了嗎？這麼脆弱的蛋殼，也許我們都不知道它還能有甚麼用途？

但是看在

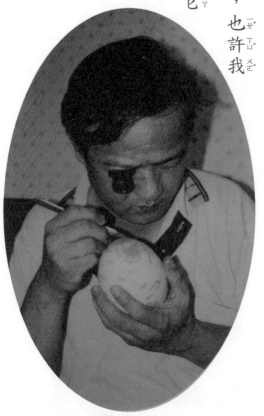

對關椿邁而言，每一刀都懷著如履薄冰的心情在創作。（鄭恒隆 攝）

關椿邁的眼裡，卻如獲至寶。

關椿邁的父母都是畫家，從小耳濡目染，對藝術創作如國畫、雕刻，也培養出濃厚興趣。他當兵時在北部服役，經常利用休假到故宮博物院欣賞古文物；故宮知名的文物「同心象牙球」，有著溫潤的色澤及層層鏤雕的精美雕工，讓他怦然心動。

一九七七年，他的新婚妻子即將生產，朋友從屏東送來幾隻雞。有一天，母雞生了一顆蛋，他把蛋握在手裡仔細端詳，他突然說要雕刻蛋。但是朋友們發現蛋殼的顏色跟象牙很像，他突然說要雕刻蛋。但是朋友們都取笑他，並且勸告他：「你別傻了！如果蛋可以雕刻，早就

有人雕了，還會輪到你來做嗎？」

他卻認為，過去沒有人做，並不表示永遠不能做；而且，要投入藝術殿堂，就必須與眾不同，因為藝術的真諦在於創造與獨特。他查看國內歷代史籍、傳世文物，發現從來沒有人做過蛋雕藝術。至於國外，有關蛋的藝術品，就是一百多年前沙俄時期的「俄羅斯蛋」，這是將蛋切割後，裝飾珠寶和彩繪，並不是以純手工方式在蛋殼上雕刻。

決定走一條從來沒有人走過的藝術創作道路，既沒有人可以指導，也沒有資料可以參考，只能獨自去摸索、嘗試。

雲深不知處。（關椿邁 提供）

從此，家裡的垃圾幾乎都是碎掉的蛋殼。長達七年的探索，嘗試各種雕刻工具；但是，再怎麼銳利的刀尖，只要一

碰，薄脆的蛋殼就應聲破裂，蛋汁流了滿地。後來，一位在醫院服務的朋友，建議他用外科手術刀試試看；他才發現，外科手術刀雖銳利，刀刃的部分卻相當柔軟，發揮「以柔克剛」的特性。他終於成功地在蛋殼上刻出第一條線。

找到適合的工具之後，最重要的是力道的掌控。在捏碎、毀損無數顆蛋後，他終於研究出獨創的「抽刀法」——就是當刀尖落在蛋殼上時，力量是平均分散的，原理和打撞球時的「抽杆」類似。

選擇適合雕刻的蛋也很重要。他說，蛋的形狀要端正，太

圓、太長、線條不光滑平順的都不適合；顏色要帶點米黃的象牙白，因為顏色越白表示蛋殼的石灰質越多、鈣質越少，相對地，質地也較鬆脆，不適合雕刻。

一九八八年，在台中市立文化中心首展；這項前所未見的蛋雕藝術，引起國內藝壇齊聲驚嘆。在媒體報導之下，故宮派專員到台中看他雕蛋，然後把他的作品拿回故宮鑑定，證實他的蛋雕是純手工創作的現代藝術品，特別邀請他在故宮現代館展出。

與蛋為伍了二十幾年，他覺得自己比雞還瞭解蛋，甚至還

能馴服蛋。他曾經以戳蛋技法，在一顆蛋上刻了一萬兩千多個小孔，遠遠超過金氏世界紀錄的一千兩百五十個小孔。在瞭解蛋的張力和扭力極限後，他以螺絲釘紋路原理做套組，讓五顆蛋環環相扣；在掌握蛋的特性後，他更進一步把八顆大小不一的蛋套在一起，做出宛如象牙球般鏤刻的層疊效果，取名為「雲深不知處」。

為了增加作品的色彩，他將鼻煙壺的「倒吊畫法」運用在作品上：先將圖案以浮雕方式刻在蛋殼上，透過燈光照射，以極細筆尖沾上壓克力漆，穿過小洞，藉由光影以倒吊畫法將色

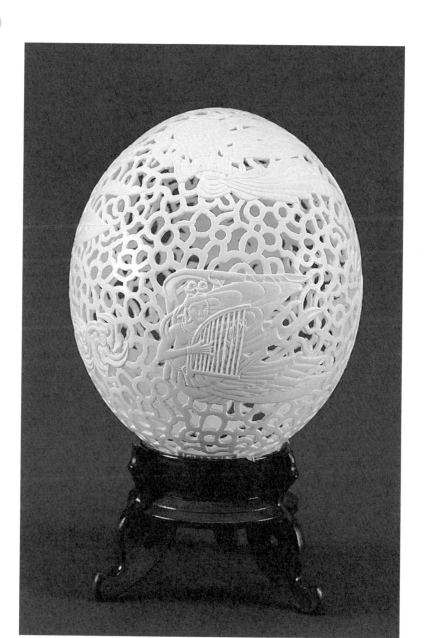

仙樂飄飄。（關椿邁 提供）

漆塗在蛋殼內；

透過燈光投

射，色彩艷麗

奪目。

為了追求完美，

往往在花費三、四十個小時後，眼見作品即將完成，卻在最後

時刻出現破綻；就算別人根本看不出哪裡有破綻，他也不讓自

己有後悔的時間，馬上把蛋給毀了。他堅定地說：「刻蛋只有

零分或一百分，沒有九十九分。」

心經。（關椿邁 提供）

二十幾年來的投入，關椿邁相信，天底下沒有不可能的事，就像他成功地摸索出刻蛋技巧。但他並不引以為傲，只表示，若在蛋雕上有一點成就，也不過是讓人類的藝術表現多了一種素材；但他希望，這種勇於挑戰的精神能一直流傳下去。

他以全新的素材與技法展現前所未見的蛋雕藝術創作，不但留下令人驚嘆的作品，也為雕刻技藝樹立了一個新的里程碑。任誰也沒想到，這個當時被認為荒謬、異想天開的念頭，卻讓他成為世界知名的蛋雕工藝師。

青春夢想敲啊敲

——金工藝師蘇小夢

走進蘇小夢的家，好像進入半世紀前的仕紳宅邸：雕工精細的紅眠床、椅面飾有美麗圖案磁磚的板凳、繡工精緻的刺繡、雕花鮮活的櫥櫃……；這些不是擺飾，而是她家裡的日常生活用具。從小就與精緻的東方工藝生活在一起，激發創作靈感，使她成為國內金工界最年輕的國家工藝師。

蘇小夢的父親蘇世雄研發出獨創一格的「雕釉技法」，是

國際知名的陶藝家；母親則是「原生女性主義」的代表性畫家。從小就浸淫在充滿藝術的環境中，加上父母喜歡收集民俗工藝品，精美的金銀飾品深深吸引她的目

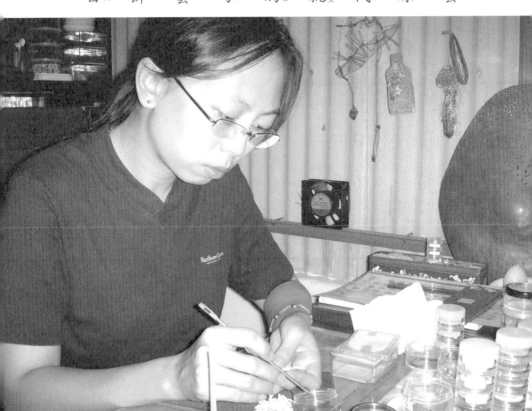

蘇小夢是國內最年輕的國家工藝師。（蘇小夢 提供）

光，也讓她從小就比同年齡的孩子，更懂得欣賞美的事物。

民俗藝品都有相當多的圖案和紋飾，這些圖像、紋飾，往往被賦予許多特殊的象徵意涵；例如：牡丹象徵「花開富貴」，蝴蝶意指「福到」，喜鵲與梅花的組合是「喜上眉梢」，而麒麟則含有「麒麟送子」的意思。這些紋飾在台灣社會中都是討喜、吉祥的圖騰。而「鎖」的形制，是因為早期醫藥不發達，父母希望藉助神力鎖住子女性命，以避邪固魂，因此銀鎖又稱為「長命鎖」。

蘇小夢從台南女子技術學院商業設計夜間部畢業後，就積

極尋找學習金工藝術的管道。雖然台南的金銀工藝技術堪稱全

台第一，但在「傳子孫不傳外人」的觀念下，老師傅根本不肯

教外人。當時除了工藝研究所外，完全沒有學習金工的環境和

機會。

一九九七年，她進入台灣工藝研究所學習金工技藝；同年

考入輔仁大學二技流行設計經營系，鑽研金工技術，從最基本

的鋸、焊接、敲打等技術學起。她說：「剛開始使用鋸絲切

割，由於姿勢不正確，力道拿捏不準，鋸絲斷掉還穿透手指。

用鼓風爐燃燒去漬油準備焊接，還曾不慎引發小火災，不僅把

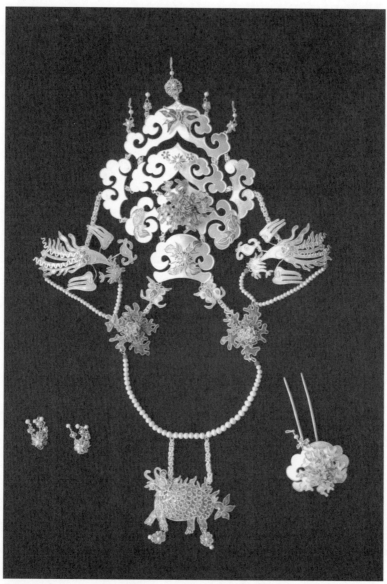

如意鳳凰霞帔。（蘇小夢 提供）

東西燒毀還燒到同學的頭髮。至於敲打花紋時，鐵鎚敲到手指更是常有的事。」

金工創作一坐就是十幾個小時，年紀輕輕的她如何培養現代年輕人少有的耐性呢？她說：「其實每個人都有自己願意花時間的東西，而我只是把心思用在金工藝術創作上。」

習金工時，父親就曾告訴她：「藝術是一條很難走的路，但生活不能缺少藝術。」為了實現藝術創作的夢想，她秉持的信念就是「堅持」兩個字。

一九九九年畢業後，她考入國立台南藝術學院應用藝術研

究所金屬工藝創作組，二〇〇三年取得碩士學位，是國內少數擁有碩士學位的工藝師。從一九九八年參加台南市第一屆府城傳統民間工藝展，獲得銀器類優選開始，她便藉由既堅硬又柔軟的金屬，訴說自己的生活點滴與體驗；透過作品，我們也可以看到一個現代年輕人對生活的自省與迷惘。

傳統社會中，女性在家族的地位常常被定位在傳宗接代、相夫教子的框框裡。在「傳統的繆思」這件作品中，她把象徵「喜上眉梢」的喜鵲和梅花紋飾做成「鎖」的造型。她說：

「項鍊是女性經常使用的裝飾品；運用項鍊扣在脖子的佩戴方

式加上傳統圖樣，暗喻女性時常被許多世俗規範框住，受困在美麗外表裝飾著的牢籠。」

她還巧妙地在鍊子下端裝飾手形物件；彎曲的小手呈現攫取的動作，小手的形狀也像翅膀，象徵追尋、自由的意義。在傳統的美麗工藝背後，隱喻女性心靈底層沒有被探索、關懷的心思。

一九九四年榮獲國家工藝獎二等獎的作品「如意鳳凰霞帔」，靈感來自父母收藏的精美刺繡；她以金工立體呈現，運用具有歷史傳統且耗時的金銀線細工技法搭飾琺瑯而成。

身為台灣金工界最年輕的國家工藝師，她打破金工界長期以男性為主的創作局面。非常瞭解金屬特性的她，能夠隨心所欲地變化各類金屬造型，並在作品中展現金屬冷硬外表下的豐富情感。

懷抱著青春夢想與執著創作態度的蘇小夢，一手汲取東方傳統工藝的養分，一手卻急於掙脫傳統思維的束縛、破窗而出；在傳統與現代、在刻板規範與求新求變的界線之間，巧妙地運用傳統與創新，在金工藝術創作上，找到屬於自己的平衡點。

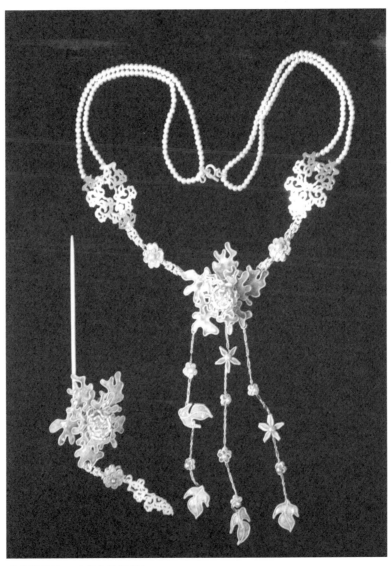

蔓草紋牡丹。（蘇小夢 提供）

一分巧思在葫蘆

——瓠雕藝師龔一舫

瓠，俗稱葫蘆，屬於瓜科植物，分布在熱帶及亞熱帶地區。由於表皮質地細緻，成熟後果皮木質化，以前的人便把它剖半後當成水瓢。由於葫蘆造型纖巧可愛，歷代史籍有關葫蘆的記載非常多，連神仙的仙丹都是放在隨身攜帶的葫蘆裡。由於成熟的表皮可以雕刻繪畫，許多文人墨客，就在上面題詩繪畫，甚至結合雕刻技巧，發展出獨特的「瓠雕」藝術。

台灣的瓠雕藝術發展，是一個從小聽神話故事、嚮往擁有仙人「收妖葫」的瓠雕藝師龔一舫，在一九八〇年開始研究發展而來。

國小五年級時，原本在農會工作的父親，因為幫朋友擔保被倒賬，房子遭到查封，每天在債主上門索債的驚嚇中度過。

眼見家裡連學費都繳不出來，國小畢業後他就放棄初中聯考；父親的好友不忍心他失學，便說服父親讓他考私立中學。

由於父親有武術底子，擔任過高雄縣警察局的柔道教官，也略懂藥理；過了幾年躲債的日子，為了生活，父親開始經營

藥廠，幫人代工磨藥粉、做

藥丸，還申請了幾張藥牌，

開始全台「跑江湖」賣藥。

當時，他因為不適應學校的

學習環境而輟學在家，就跟

在父親身邊充當助手。

「跑江湖」賣藥大都利

用夜晚。從小喜愛繪畫的

他，零用錢都用來買畫紙、

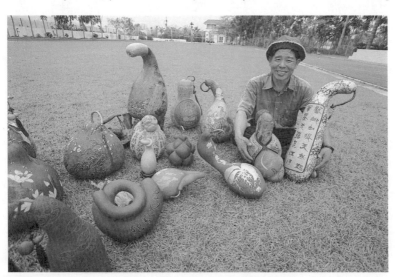

龔一舫希望建構一個「葫蘆村」，讓更多人親近、學習瓠雕藝術。（林格立 攝）

畫筆盡情塗
鴉；但父親認
為家中經濟並
不好，而且從
事藝術創作不
容易有成就，
每次看到他畫
畫便不高興，
總要罵上兩句，
他只好背著父親偷偷畫。

一九七七年，伯父計畫開發阿公店水庫遊樂區；基於從小

福祿壽。（龔一舫 提供）

對葫蘆的喜愛，他便建議伯父種植葫蘆形狀的瓠瓜配襯景觀。

葫蘆成熟後，伯父就指派他到遊樂園，將葫蘆彩繪成藝品在園區內販賣。當時他只是將瓠瓜刮皮曬乾後畫上圖案，然後上透明漆，以一條紅繩子簡單綁住；葫蘆的可愛造型相當受遊客喜愛。

一九七九年，他到香港，無意間在百貨商店中發現「雞蛋葫蘆」——中國藝人在小巧可愛的雞蛋葫蘆上做畫雕刻。一向只在葫蘆上繪畫的他，發現葫蘆居然也可以雕刻，就買了幾件

回台灣「依樣刻葫蘆」；他發現，這種從小再熟悉不過的「瓠仔」，竟是深具潛力的創作素材。於是，他一頭栽進葫蘆堆中，開始無師自通的瓠雕創作。

當時台灣對瓠雕藝術相當陌生，沒有人從事創作，一切只能靠自己摸索，從素材的種植、防腐處理、各種雕刻技法的表現，都是經由無數次失敗的經驗中領悟得來。

瓠瓜的防腐處理約有三道手續。首先用水煮法；水煮的目的在於殺菌和煮去瓜本身的甜味，以免長蛀蟲。之後在瓜體底部鑿洞，將內膜及種子掏出，沖洗後曬乾；接著浸泡防腐藥

水，使裡外都具防腐效果。

一粒素材，從種植到熟成採收，再經三道防腐處理，約需兩年的時間。

二○○一年，他嘗試「立體範制法」：就是請人製作觀音

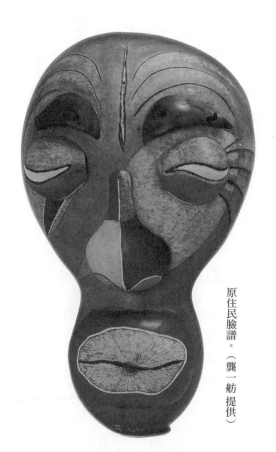

原住民臉譜。（龔一舫提供）

像模型套在瓜上，成熟時，瓜型就會長成觀音的模樣。但是，

瓜體的成長並不屈服於被限制在模型裡，不斷生長的瓜體居然

撐破厚達十公分的石膏模；就算用鐵絲層層捆住，照

樣被撐破。一粒小小的匏瓜，為了

傳承生命，居然有

那麼強的爆發

力。經過三年

的研究，他才

發現必須留一個

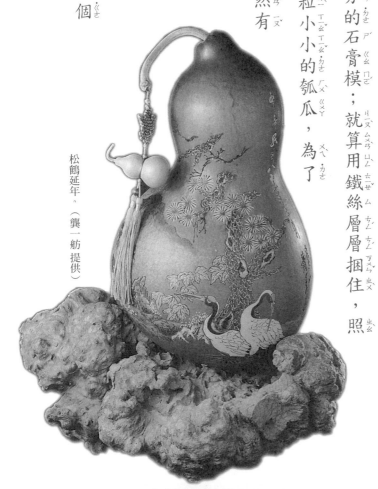

松鶴延年。（龔一舫提供）

「出口」，待模型內長滿後，讓剩餘的瓜體可從缺口長出來。

他也積極投入教學與推廣，培養瓠雕人才與推廣瓠雕文化。他說：「初學的人，如果具有素描基礎，學起來會比較容易。由於瓜體為圓弧形，很容易滑刀；要將刀法練到心到手到，至少也要一年以上。所以，除了對瓠雕有興趣外，還需要一點執著與耐心。」

在他的努力推動下，一九九九年，高雄縣政府撥款補助杉林鄉新庄國小成立「葫蘆雕刻藝術館」。由於新庄國小全體師生和社區民眾積極參與，使得這項雕刻藝術成為社區總體營造

的成功案例，也成為高雄縣「一鄉一特色」的典範。

龔一舫最大的心願，就是蓋一座私人葫蘆雕刻藝術館，並

建構一個「葫蘆村」；在葫蘆村裡，每個工作室自己種植葫

蘆，用各種大小不同的葫蘆創作藝品或製成生活器皿，讓更多

人親近、學習瓠雕藝術。

【徵低年級兒童故事高手】

　　故事人人愛聽，尤其是孩子。一則好故事，可能影響人生一輩子；更何況根據研究，孩子需要聽過一千個故事後，才能學會自己看書。

　　所以，希望父母能常為低年級孩子說演故事或讀故事，也希望中高年級孩子常讀故事。如果，您自認為是寫兒童故事的高手；請您快來和我們一起耕耘故事Home，讓孩子們在豐富的故事園地健康、快樂成長。

　　不管是生活真實故事、寓言故事、童話故事、推理故事、發明故事、新知故事、哲理故事……只要是對孩子有正面啟發意義，在1000字以內，不侵犯他人著作權之原創故事，竭誠歡迎投稿。

　　本出版部對來稿有刪修權；若經採用出版「兒童故事書」，稿酬另議。

以上投稿請寄：books@tzuchi.org.tw
或郵寄：11259台北市北投區立德路二號
　　　　慈濟人文志業中心出版部

國家圖書館出版品預行編目資料

身懷絕技的高手／郭麗娟作.－初版.－臺
北市：慈濟傳播文化志業基金會.2006〔民
95〕面；公分
ISBN 986-81287-6-5(平裝)
1.藝術家-台灣-傳記
909.886　　　　　　　　　95009717

故事H^OME　　③

身懷絕技的高手

創 辦 者	釋證嚴
發 行 者	王端正
作　　者	郭麗娟
出 版 者	慈濟傳播人文志業基金會
	11259台北市北投區立德路2號
客服專線	02-28989898
傳真專線	02-28989993
郵政劃撥	19924552　經典雜誌
責任編輯	賴志銘、高琦懿
美術設計	尚璟視覺設計有限公司
印 製 者	禹利電子分色有限公司
經 銷 商	聯合發行股份有限公司
	台北縣新店市寶橋路235巷6弄6號2樓
電　　話	02-29178022
傳　　真	02-29156275
出 版 日	2006年5月初版1刷
	2010年3月初版10刷
建議售價	200元